U0034004

洪雯倩 著

目次

歐洲地圖與內文對照

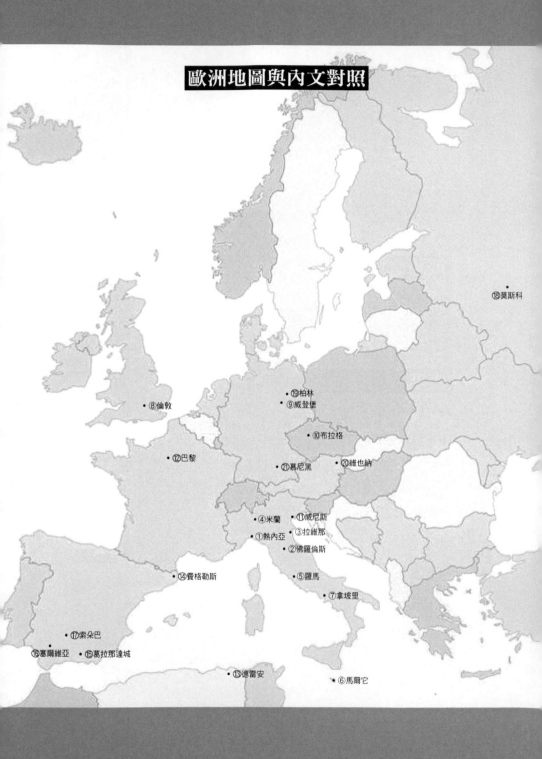

⑱莫斯科

⑧倫敦

⑲柏林
⑨威登堡

⑩布拉格

⑫巴黎

㉑慕尼黑 ⑳維也納

④米蘭 ⑪威尼斯
①熱內亞 ③拉維那
②佛羅倫斯

⑭費格勒斯 ⑤羅馬

⑦拿坡里

⑰索朵巴

⑮塞爾維亞 ⑯葛拉那達城

⑬德雷安 ⑥馬爾它

義大利

文藝復興的光采

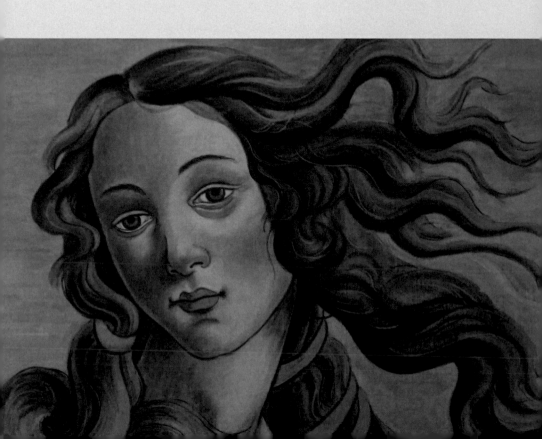

她的名字叫西蒙內塔（Simonetta）
美學的誕生

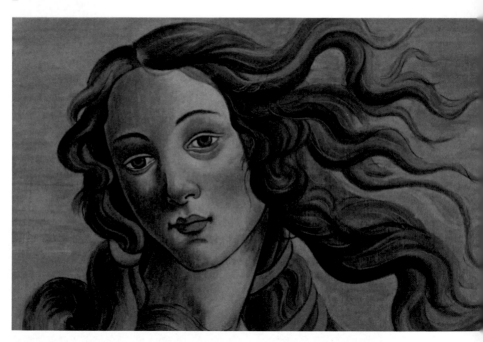

維納斯的誕生 Botticelli Venus（1485-86）*仿

原作：波提切利　Sandro Botticelli（1445-1510）

這幅普世皆曉的維納斯女神，畫家（波提切利 Sandro Botticelli）描繪她慢慢從海裡昇冉誕生的一刻。中年的臺灣讀者，可能會聯想到小時候一個香皂盒的外型圖案，正是這位「愛」與「美」之女神的風采。世人為維納斯的美思索，為她的優雅不解，不過，畫中的女子真有其人，她真正的名字叫西蒙內塔（Simonetta Cattaneo, 1453-1476）。

波提切利比達文西小七歲，兩人為同門師徒。隨著這幅畫的問世，文藝復興的美學有了一個理想的典範。

波提切利離世前最後的遺願是：葬在西蒙內塔跟前。

*仿：本書收錄之經典畫，皆為向大師致敬之臨摹之作。

　　她的名字叫西蒙內塔（Simonetta Cattaneo, 1453-1476），是畫家波提切利[1]（Sandro Botticelli, 1445-1510）筆下由大海之泡沫所孕育而生的維納斯。隨著這幅畫的問世，此後，文藝復興的美學有了一個理想的典範。

　　波提切利的《維納斯的誕生》，畫的是當時佛羅倫斯最美的一位女子，還很年輕，從外地嫁來這裡。但是他筆下的維納斯那特有的淡淡憂鬱、和一種幾近脆弱的柔美，使得後世不斷受到此畫的迷惑，也是不解。為何「美」會使人憂傷？甚或顫慄？（美麗的女子不是向來無往不利？）這幅與人等高的優美女性身軀，是自古希臘以後就不曾出現過的事。文藝復興，對人、人體、人類的重新定義，又在此得到應證。

　　波提切利筆下真正的維納斯，是一位名叫西蒙內塔（Simonetta）的女子，她到底美到什麼程度？美到當時梅迪奇（Medici）家族的皇子公開在騎術比賽時，揚著一面畫有她肖像的旗子（由波提切利操筆）、上面寫著「無以倫比」（La Sans Pareille）、快鞭飛馳全場奮力奪魁，只為當眾搏其芳心；美到波提切利之後的每幅畫裡幾乎都找得到她的臉龐；美到日後畫家比她多活了34年，離世前最後的遺願是：要葬在她跟前。

　　西蒙內塔，美到僅僅活了23歲。

[1] 波提切利（Sandro Botticelli, 1445-1510）小達文西七歲，兩人曾同時師從 Andrea del Verrocchio。

　　真正的西蒙內塔，和畫中的維納斯一樣，也是位由大海孕育出來的女孩。1453那年，她誕生在當時富可敵國的熱那亞（Genoa）——也就是哥倫布的家鄉。她出身貴族，16歲時，嫁給了佛羅倫斯一個門當戶對的的家族，這家族也不是簡單人物，是正確發現通往美洲航海路線的偉斯普奇（Vespucci）一家。哥倫布是航行到美洲沒錯，但他到死一直以為自己到的是東方印度，而佛羅倫斯的這位航海地理專家（Amerigo Vespucci, 1451-1512）生時則表示：美洲是一個獨立的大陸，不是東方的印度。因此，今天美國的國名（America），就是取這位海洋地理學家之名——Amerigo以茲紀念[2]。

　　而西蒙內塔嫁的就是這位著名航線專家的姪子——馬可‧偉斯普奇（Marco Vespucci）。這樁婚姻，引領她進入了當時顯赫一時的梅迪奇家族；同時，也引領「藝術」進入另一個「美」的典範。羅倫佐，是當時佛羅倫斯共和國君主，也是提拔、資助畫家波提切利二十餘年的恩人——這包括日後政治上的庇護。沒有這種大器和眼光，許多藝術家早已被雜逐於塵囂鬧市，今天也沒有「文藝復興」這名詞、更遑論《維納斯的誕生》這幅畫了。當時梅迪奇家族熱衷的，不只是政治勢力與金融財政上的鞏固——這個家族富裕到當時在歐洲各地皆佈有綿密的銀行金融網，連羅馬教廷都得低頭向之融資——更過人

[2]　偉斯普奇（Amerigo Vespucci, 1454？-1512）是歐洲第一位認知到「美洲」為一個獨立大陸的人。1499年他隨冒險隊登上南美洲土地。

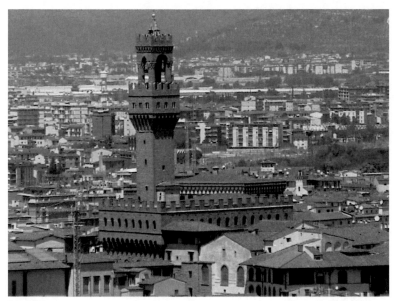

梅迪奇官邸

的是：主位者對「人文藝術」的傾心與本身所擁有的「絕倫不凡」的品味。

　　夜夜宮廷內圍著許多詩人、畫家、學者，只要是稟賦過人者，都被羅倫佐視為座上賓、都給予絕對的敬重和藝術家的人格自由，13歲的米開蘭基羅就是在這種氛圍下被培育出來的。燭光下的詩歌朗誦，音樂家的彈奏，來者如伽利略之輩等人文自然科學的交流，為所謂的「文藝復興」一點一滴鎔鑄奠基。古希臘精神：人性的自然、情感的優雅、對和諧與均衡的重視。人文主義加上創造想像力，這一切在波提切利的眼中，幻

化為飄逸著希臘長袍的畫中人物；隨著眼波望去的西蒙內塔，變成由貝殼托著、諸神拱月護送、從海浪緩緩迎送上岸的極美化身。

　　文藝復興所欲復甦的古希臘精神，藉由西蒙內塔，得到最經典完美的呈現。

　　溫柔、優雅，是維納斯達到「和諧」的祕密；而繪畫上真正的祕密，在於波提切利的「不對稱」。許多後世畫家極力地分析維納斯的斜肩、長頸等不符合人體比例之處；但我認為，終極的關鍵，在於波提切利把她的雙眼繪在不等的高度。

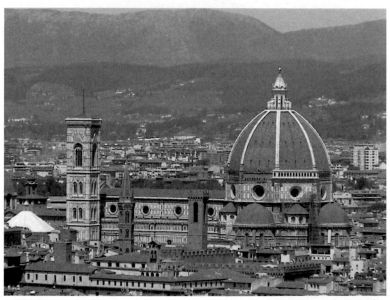

文藝復興發源地——佛羅倫斯

　　因不對稱，所以造成淡淡的憂傷效果，隱隱地為完美哀悼；所以脫離常人世間，這，也是最終造就成維納斯的祕密的原因。

　　就如同西蒙內塔，僅僅活了23歲一樣。

> ★西蒙內塔過世後約九年，波提切利1486年才畫出這幅《維納斯的誕生》。畫家的眼如電腦存檔，無法刪除其倩影，之後，他的畫裡，都可以一再發現西蒙內塔，那側傾著、由長頸溫柔托著的臉龐。而那位揚著旗幟、瀟灑馳騁大庭之下向西蒙內塔表白的梅迪奇皇子（Giuliano de´Medici），兩年後，在一個復活節的四月天，遇刺身亡。

🍃 海洋的守門人

　　1358年時，詩人佩脫拉克（Francesco Petrarca, 1304-1374）曾留下一段記載：「這是個密佈於山丘上的繁華王國，那些櫛比鱗次、富麗雄偉的建築物，將該地居民的自信表露無遺；同時詔示著，自己是統御這片海域的女王。」十四行詩的始祖佩脫拉克描述的是當時熱那亞一城。這個居臨山丘、吞吐大海的城邦，有著中古世紀彎曲的巷弄和永不止息的冒險犯難精神，藉由海上霸權，十三、四世紀時她控制整個地中海。

　　一代又一代的傑出航海家，從此出發，向大海探極未知數；載返的是當時罕見令人眼花撩亂的財富。繞道非洲，已不是難事；地中海對她而言，簡直是出入自家庭院。熱那亞和威尼斯一東一西，各為獨立的海上王國，彼此也興戰事，其中，

最有名的俘虜應該算是馬可波羅。港口前一間門面飾有著華麗的壁畫的關稅局（Palazzo San Giorgio），就是關過馬可波羅的監獄，那裡悄悄地孕育了一件扭轉世界的事情──文字的力量如此無聲，卻又如此巨大。夜半，在獄友的圍蹟下，就著月光，馬可波羅講述關於中國的經歷與種種見聞，一切聽起來像天方夜譚、晚安故事騙小孩用的；但竟然有一個人相信了，不只相信，還生怕忘記用筆把它寫下來。這就是日後風靡歐洲數世紀、有關亞洲的第一手資料──《東方遊記》。

　　有如羅盤般，往後指引無數航海家起錨的這部「東方遊記」，就在這最陰暗、人生最潦倒的角落裡誕生。這書被下一個海洋之子奉為聖經，一心想追尋海路，造訪馬可波羅口中的東方。「我決定要找到那大陸和杭州，尋求可汗的晉見，並回來稟報。」胸懷豪氣講這話的人，是1450年左右出生在熱那亞的哥倫布。

　　哥倫布的房子，老實說，是不是誕生在這裡，不很確定；能確定的是他曾在這棟建築物裡住過一段時間。這是間門面狹窄（一門一窗之寬，不過五步之遙），樓梯僅容一人攀身的兩層樓房，斑駁欲墜的牆上佈滿爬藤綠意，連個像樣的屋頂也沒有。這麼窄的空間，怎關得住一個心想去杭州的男子？於是他的出發，幾乎似象徵著一種生命力無限的爆發；一種不惜代價，也要向永恆無邊索取的生命態度。

　　與生俱來經商務實的手段讓他找到西班牙女王的贊助，在五百年前的那年代，憑著三艘船和整船水手滿腹的狐疑，不斷

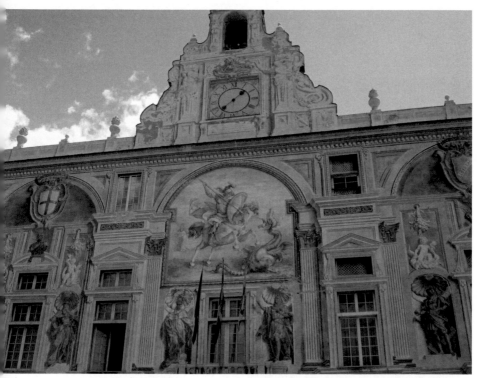

昔日關過馬可波羅的監獄

向西往未知數航去；《東方遊記》書中的一字一句，握在哥倫布手中，彷如無形的指南針，強烈地吸引著他內心的磁場，往未來的藍圖駛去。那種冒險的蠻勁和堅毅的自信，我想，即便今天也很難找到等同的胸襟予度之。

　　至今，這一帶幾乎每一個沿海的小鎮，廣場上就有一尊哥倫布塑像；通往美洲的道路，就是從熱那亞這小城邦無盡的延伸而去（連日後的牛仔褲布料都源自於此）。當然，往後殖民掠奪的殘暴與帝國主義貪婪的興起，和這都莫不無關係。

🍃 巷弄間的琴聲

　　中古世紀的巷弄，今日走來都覺得詭異，難怪有人把帕格尼尼（Niccoló Paganini, 1782-1840）的琴技歸於魔鬼的造化，出於詭異，沒於黑暗（至今還流傳著，走在夜半的巷陌間會聽到琴聲……）。神乎奇技在於不按牌理出牌，創新前所未聞的技法，產生匪夷所思的聲響效果，挑釁神經的末梢，令聞者瞠目咋舌，不寒而慄。就在這不見天日彎曲的熱那亞巷弄中，1782年小提琴家帕格尼尼誕生於斯。他的演奏，震聾發饋到什麼地步？他讓舒曼聽了之後，發憤練琴練到指廢；讓流落巴黎失意的李斯特受到霹靂的震撼，豁然明白了自己的方向，鬼才之名，讓世人不解、驚駭。

　　尼采沒有親聞過帕格尼尼的琴聲，但他在這裡聽到了另一個美學的契機。1880年至1883年之間，尼采每逢冬季就如候鳥般地來到熱那亞，停留數個月。帶著手邊的稿子、流浪者的心情、敏銳纖細的神經與時時讓他苦惱的恙體，來接受海洋的洗禮。他對這城市的初初印象，讀來與六百多年前的詩人佩脫拉克的描述不無相似之處：「這裡充滿了一種冷靜且自信滿滿的居民，他們不只活在當下，還欲跨及未來。這一切，從他們的建築物清晰可見，如此宏偉、不惜極盡所能的裝飾，不是只蓋於一時，而是一世。」同時哲人敏銳的觀察，讓尼采尚言：「這裡的人認為世界是無邊無界的，對一切新的事務永遠飢

渴不已,所以新與舊能同時不礙地併存著。街角,隨便找一個人,對海洋、探險點滴或遙遠東方的事情都能娓娓道來。」不愧是哥倫布的子民。

這個城市給了尼采一個意想不到的驚喜。1881年11月27日,他在這第一次聽到了比才的歌劇《卡門》。西班牙的陽光如春雷般倏地照亮了北國陰鬱的心靈;孤傲、了無生氣、僵滯的陰霾,隨著吉普賽女郎的魅力,一掃而空:「萬歲!又聽到一傑作了!比才,一個名副其實的天才。這法國歌劇完完全全沒有受到華格納的汙染;看來,法國人在這方面比起德國人來要高明多了,尤其沒有那種音樂性、情感上的牽強附會(像華格納的那種到處的牽強附會)。」

聰明的讀者,這裡不難聞到股煙哨味了,日後一篇篇批評華格納的文章,由卡門那輕盈、官能又渾然天成的音符、順理成章地流瀉於尼采的筆下:「……這是不矯揉造作的音樂,這和那個虛偽的華格納全然不同。我認為,只要我們還活著的時候,這齣歌劇就會是全歐舞臺上不可或缺的經典曲目。」

這部「未來」的經典歌劇,讓尼采聽了二十次而不膩:「這音樂輕盈、柔軟、婉約彬彬且令人喜愛。世上所有善與美之物,都溫柔動人,這是我美學的第一樂章。」繼這美學宣言後,尼采更激進的話語如下:「這音樂沒有虛偽的面具,沒有瞞天的大謊言!和華格納的簡直是南轅北轍。每次,當比才的音樂對我傾訴時,我就會昇華為更好的聆賞者、成為更優秀的哲學家。還有,這齣作品有著救贖的作用;並不是只有華——

格——納，才是『救贖者』。我最大的體穫就是『痊癒』；而華格納，只不過是個病灶。」

　　《卡門》，讓尼采乾脆地擺脫了北國的憂鬱和華格納尾隨一輩子的陰影。此後，從一個原本對華格納充滿景仰、孺慕之情的擁護者，因隨著對之人格看透後的失望、失意，變成韃伐華格納最不遺餘力的反對者。對尼采而言，藉著《卡門》的樂音與亮麗的「南國風情」，想要做出純粹的「去德國化」——於生理、文化上屬既定的事實——是不可能的；但能與以華格納為瞻首的「德國精粹」做出最大的決裂，是《卡門》給他人生上、哲學上的轉機；甚至是美學上救贖般的契機：

　　Genoa，維納斯優柔的嫵媚；指向東方的羅盤；尼采音樂上嶄新的美學——皆由此誕生。

神曲的繚繞

瞥見這不起眼的小教堂，一踏入，隨即像步入了一個與現世無關的時空，馬上隔離了外面遊人如織的嘈雜。佛羅倫斯的古老小巷，中世紀的教堂廣場，不管寒冬褥夏，到處流動著人群，從世界各地前來想要親炙文藝復興精神的人群，穿梭在這個曾經威權顯赫的梅迪奇（Medici）家族領域裡；仰首駐足在米開蘭基羅大衛雕像的腳下。這間窄窄、闃無其人，卻有著千年歷史的教堂，在我急欲步入但丁的家時，勾儡住了我的腳步。

但丁雕像

褐黃黝暗的石磚，典型的佛羅倫斯的顏色。那個年代的教堂還沒有長形彩窗，不是我們印象中的哥德式教堂，有聖歌繚繞、有管風琴震撼人心、有隨著陽光灑在地上的彩窗恣意色彩（真懷疑是不是因著音樂的發展，挑高了教堂的建築）。羅

馬時期風格的義大利教堂，窗小牆厚，小小圓圓的點綴在樑下而已；就美學而言，猶如中世紀還未啟蒙的思維一樣，一踏進去，就是一片陰暗的涼意。

　　但這視野上的暗度，卻驟然隔離了艷陽的溫度，一轉身即背離了世俗的喧囂，我的心緒一下進入了另一個境地。這微朽狹窄的木門，老舊的樑，彷如時光轉換的機制，只消一步之隔，就泯除了好幾個世紀的歲月。虔步而入，傳來一波由古樂伴奏的人聲吟詠，那歌聲繞樑，如出谷百合孤潔，但我心底卻不覺地甜美微溢，驀然欲淚，只因為知道這裡是但丁邂逅貝艾緹思（Beatrice）的教堂。

　　側首，望了四周後，就這麼幾排禱告的木椅，這麼簡僻的祭壇，這麼斗室的空間，卻產生這麼偉大的愛情。顫慄的心慢慢平靜了下來，這中世紀的古樂讓這教堂復活，讓那時的場景未斷，卻也讓我似乎隨時都能看到但丁望著 Beatrice 的眼神。

　　那時的但丁才9歲，1274年的5月1日，他在這教堂遇見Beatrice，成為他心繫一輩子的對象。史書多著墨這萌發於童齡的情愫，多麼純情動人；但我認為，真正的關鍵點不在這第一次的邂逅，童齡時的傾心愛慕，多的是份可愛討人的莞爾；真正讓但丁意識到無法自已的——甚至必須用《神曲》（Divina Commedia）來解救自己的——是九年後那次觸及內心深處的再度邂逅。

　　兩千年前義大利詩人奧韋德（Ovid，西元前44年—西元後18年）就曾經說了：「『回憶』，能讓愛情加溫，會令它鮮

明復活起來。」但丁的眼神和Beatrice身影為何會讓我覺得在眼前栩栩如生，除了音樂的烘托襯景之外，就是這個原因。《Vita nova》（Renewed life—新生）這本書，是最清楚不過的證明了。1293年，但丁延續著遊唱詩人的風格，藉著詩歌頌著仕女的風采，寫下這本融合十四行詩的情書；誠如他在《Vita nova》中清楚的表示：這「新生」，是在遇到Beatrice後才得獲的。愛情，已不再是一個描述，而是一種持續的狀態。

　　小教堂的左側，地面上一片石板凹凸不平，望去，照常理推斷，是墓碑（歐洲教堂四周或內部往往就是墳場或重要人物的安息之地）。這裡是Beatrice的家墓，目光一觸及，我好不容易平靜下來的心又波盪起來。《神曲》，這部影響整個西方文化與後世無數藝術家的作品，在最後的第三章裡，領著但丁一步步進入天堂的Beatrice，安眠於斯。墓碑上並無任何刻字，一片平靜石板，毫無裝飾，也沒有鮮花。但旁邊卻有一大一小兩個簍子，裝著滿滿的紙條，我一看，這不用想也知道，是許願的字條，摺得如此細心，摺得如此隱密；看那摺痕，不用打開也知道，裡面祈求的，是愛情——只能是「愛情」。企盼的愛情，沒有回應的愛情。

　　世間的寺院、教堂，飄的是人間有形的欲求；但這間小小教堂的承載，卻是這麼多的高貴。內心最柔軟、最熾熱的渴盼，盼心中傾慕的人的回眸一盼，盼對方的回音，盼別成為那「盼不到」的結局。我似乎在那張張薄薄、脆弱的紙裡，看到了寫的人臉上的表情，但更似乎知道了當時的Beatrice是如何

的柔美。

　　但丁曾描述 Beatrice 的眼神，他表示那是沒見過的人所無法了解的甜美。但那簍紙，彷彿告訴了我 Beatrice 的眼波應是如何的動人；她的舉手投足應是怎樣的高雅；衣裳摺袖和身邊的仕女一切是何等的韻緻。只是睜眼望著這滿滿的兩簍紙，人間竟然有這麼多惆悵的尋覓，這麼多可貴寂寞的靈魂，這麼多無言的傾訴。這些無法吐露的愛情，要對 Beatrice 告白──因為，他們知道，只有 Beatrice，能懂。

　　《Vita nova》──這「新生」，是但丁在邂逅了 Beatrice 之後的唯一物語。這位讓羅丹（Auguste Rodin, 1840-1917）雕出「地獄之門」的詩人；這位寫出《神曲》的博學人物；這位13世紀在佛羅倫斯一再出任要職最後卻被放逐、客死他鄉的學者：但丁，生於1265年的佛羅倫斯。薄伽丘（Giovanni Boccaccio, 1313-1375）曾如此描述他：眼大炯然有神，頭髮捲黑，鼻子鷹勾下彎，下巴突顯，神態憂鬱嚴肅，思考力犀利透徹，記憶力似無邊無際，有著典型中世紀世家子弟享有的百科全書般的學問養成。那時的佛羅倫斯，如春秋戰國的時局，世家貴族之間的勢力爭奪；城邦和羅馬教皇之間彼此的政治和宗教的角力，反覆傾軋無常，但丁在這態勢，進入了公職。

　　但丁的才華不僅展現在物理、煉金、藥學、哲學、倫理學、或繪畫上，他35歲時尚成為佛羅倫斯最高僅屬的六名執政長官之一。當時的佛羅倫斯政局分成兩派：擁教皇勢力的辜維分（Guelfen）派和擁國王勢力的吉貝林（Ghibellinen）派，兩

方人馬用盡權術，為彼此的立場爭奪著權力。但丁因家族政黨屬性，屬擁教皇勢力圈。但正如馬基維利一下子因為梅迪奇家族效力、一下子因新勢力上來被劃為反梅迪奇一樣，但丁因觀念傾向城邦自主獨立，1302年，被判驅逐佛羅倫斯，流放他鄉。

記得第一次凝視但丁的家時，是深夜。我只能用目光祈許渴盼地望著，在黑夜的暗巷裡徘徊，不捨離去。失之交臂兩次後，總算是進入詩人的家中了。今天，這位於小教堂斜對面的但丁之家，庭前一古井，老屋三樓，因時間久遠，屋裡已無實物可考，但這木頭樓梯是真的，這窗櫺格局也是真的，聽著自己的腳步聲，居高臨下，我只能想像他接到判決書的那天是用什麼眼神往窗外望去。難怪，城市的巷弄，如此狹窄，如此詭譎彎曲，不見天日。

但是，生涯上再波動變化，佛羅倫斯政局再詭異無常，自身的學養再博學廣識，對但丁而言，最大的打擊是：Beatrice不預期的離世，那年她芳齡二十四。我想，1290年6月9日的那一天，是地獄之門對但丁開啟的一日，詩人墜入了幻滅的深淵，體驗到人間的巨慟。

灰姑娘匆匆離開舞會，還留下一支玻璃鞋，可以找得到人；但是Beatrice的香消玉殞，代表的卻是天人兩隔的絕然分離，命運在但丁的足前，撕開了一條裂縫，逼著他往不見底的黑暗望去。《Vita nova》寫到1300年才完筆，接著，但丁必須自己製造一支金縷鞋，以尋得Beatrice，那就是《神曲》。

　　步出但丁的家，無法揣得1302年的1月27日他被判驅逐時，踏出家門的心境是如何，這一去，可能無法回來了。但是，我知道，他一定沒有回頭。說來那時佛羅倫斯的範圍不過是今天臺北的一個區，流放，最多到新竹的距離；但是，這意味著不能再見到佛羅倫斯；如詩人奧韋德（Ovid）被流放到黑海，不能再見到他最心愛的羅馬一樣（當局發佈告示：但丁若踏入佛羅倫斯一步，將處以焚刑）。但丁並沒有像蘇武牧羊或東坡下海南一樣，在艱鉅的客觀環境下喘息；很多其他城邦的主人，倒是展開雙臂惜才，他在這段期間完成了《帝制論》（De Monarchia）、《論俗語》（De vulgani eloquentia）、《饗宴》（Il convivio）等，當然，還有直至去世前（1321年）才完成的《神曲》。

　　這期間佛羅倫斯並不是沒動靜。1311年當局特赦一批當時被驅逐的人，但獨獨沒提到但丁的名字；1315那年又來一次有條件的赦免，只要但丁在某些地方承認某些條例加上繳一筆款項，一切可一筆勾銷。世間的人竟然要宣判一個寫出《神曲》的人！荒謬的事莫過於此，請不要讓但丁的嘴角勾起一絲冷笑，對此，他冷眼漠然的選擇了──客死異鄉拉維那（Ravenna）。因此，我知道，他出走那天並沒有回頭。

　　兩百年後，1519年，米開蘭基羅曾出面要迎回但丁的遺骨，並請許為之塑墓靈，但是拉維那城（Ravenna）怎會首肯？到今天，即便但丁像神明一樣被崇敬著；佛羅倫斯還是只能用一個空的靈柩，象徵性的，紀念但丁。

遠眺流貫佛羅倫斯的阿諾河

　　流放期間，他的足跡遍及義國北部各城市，耳目所聞的景緻，地方風情，皆入了《神曲》的佈景。但丁的文風像義大利柏樹一樣，削瘦、傲霜枝似的岸然，孤獨聳立於托思卡納（Toscana[1]）優美寧緩的平原；彷如但丁那嶙峋的風骨，突顯

[1] 義大利中西部一省，以佛羅倫斯為首都。

沉睡中的的維納斯（1510）*仿

原作：喬爾喬內　Giorgione da Castelfranco（1478-1510）

喬爾喬內（Giorgione da Castelfranco, 1478-1510）與堤香，兩人為貝里尼（Giovanni Bellini）同門師徒，屬威尼斯文藝復興時期的代表性畫家。

短短一生當中，喬爾喬內留下的傑作成為威尼斯畫派的代表典範。他首創並擅於把大自然風景融入畫作佈局，充滿詩意地襯托畫中的人物。喬爾喬內為黑死病的亡魂，後人對其僅三十多歲的生平所知不多，不久前，威尼斯一荒廢的小島上，重新覓得他的墓塚──彷如從一片遺忘的氤氳中，再度甦醒過來。

於中世紀的一片渾沌之中。書裡，但丁請出了自己所
崇拜的詩人維吉爾（Vergil），為在森林中迷路的自
己領路，展開為期八天的冥界遊歷，從地獄開始，目
睹各種人類昧行所造成的因果，經過煉獄，層層向
上，最後維吉爾轉身不見了，但丁在天堂門前遇見了
Beatrice。

　　這次的再度相遇，所有的悸動已經昇華，但丁在
Beatrice的引領下，得識最後的真與善。整部神曲的基
調，也許莊嚴肅穆，也許睿視人性，也許聖潔光輝；
但在我眼裡，但丁以「己位」為出發點的人性，讓神
曲像真的人生一般，有痛楚，有溫暖，有顫慄，有救
贖；同時，在拉丁文的神學世界與地方性的庶民語言
之間搭起了一座橋梁。

　　閱畢神曲後，感悟，這一切實際上源自於《Vita
nova》最後的那幾句話：「願那創造萬世的上天垂
憐，讓吾的心靈見著至美的Beatrice，藉此解脫，安
寧，獲得永生── qui per omnia saecula benedictus。」

★畫家波提切利（Sandro Botticelli）曾為但丁的巨作
《神曲》，畫下九十四幅質量可觀的插畫。

卡拉瓦喬（Caravaggio）
不落款的畫家

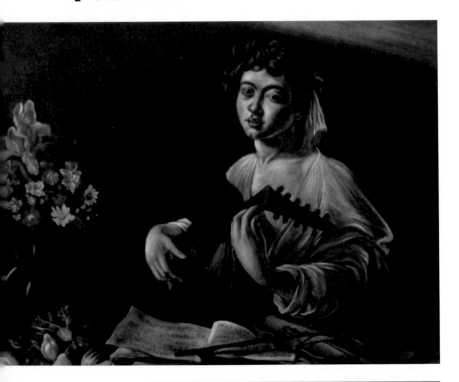

魯特琴師（1595-1596）*仿

原作：卡拉瓦喬Michelangelo Merisi da Caravaggio（1571- 1610）

卡拉瓦喬，巴洛克時期畫家，青少年時於米蘭師從堤香的學生習畫，
經潦倒歲月後，在羅馬獲主教賞識而發跡。一生波動不斷，人生與畫
風皆極具狂飆張力、戲劇性，卡拉瓦喬的獨創風格：「明暗對比」
chiaroscuro，可說是日後林布蘭那「光與影」幽暈明亮的啟蒙者。他
所留下的這幅彈樂器的男孩——在那「明」與「暗」的爭議中——倒是
散發出一種罕見的寧逸。

　　Caravaggio 的才氣，在現世中一揮，血濺四方，出了人命，畫家落跑，巴洛克的奢華竟是如此展開的！

　　Caravaggio卡拉瓦喬（原名：Michelangelo Merisi da Caravaggio, 1571-1610），是就我所看過的畫家中，唯一不落款的藝術家，除了一幅作品例外——《施洗約翰的斬首》[1]。這幅畫，在地中海的一個迷你小國度「馬爾它」的一座教堂裡（Malta：地中海天主教小島國家，人口約四十萬人）。

　　駐足Caravaggio的畫前，必須虔誠肅靜。因為那股驚人的明暗對比的力量。

　　Caravaggio卡拉瓦喬，這位出生在義大利北部的畫家，四百年來留下的不只是令人驚歎的作品；他那短短不到四十年的人生，如果更仔細探入，會令人一次又一次迸出驚嘆號。這幅卡拉瓦喬所繪的《施洗約翰的斬首》，更是一幅亡命之旅的結果。那時的卡拉瓦喬不是風風光光接受某位顯貴人士的委託，從義大利渡過地中海，來到這個已瀕臨北非緯度的「馬爾它」島國作畫；而是一被迫亡命他鄉的結果。因為，他在羅馬鬧出人命來了，所以，不得不趁著夜黑風高，一路南下奔去。

[1] 此畫敘述的其實就是《聖經》裡莎樂美（Salome）的故事。莎樂美為猶太希律王的繼女，母親本為希律王兄嫂。後其母看上了篤行教義虔誠的聖者約翰（約翰為幫耶穌受洗之人，史上以施洗約翰尊稱）。約翰不從，同時嚴厲批評希律王和皇后兩人雙雙犯重婚罪，莎樂美之母惱怒之餘，乃慫恿莎樂美跳極富官能煽誘的七紗舞，舞畢，向希律王求償施洗約翰的首級，藉以挾持報復。

義大利最南端的外島──西西里島──還不夠遠，繼續往南的結果就是落腳在蕞爾小島馬爾它──Malta。那是1606年的事。

早期巴洛克的華麗，竟是如此揭開序幕的！

1500年時的義大利，一片亂。那是宗教裁判所和黑死病肆虐歐洲的時代，可說是「雙重的黑暗」──人性災難和理性的災難。卡拉瓦喬早年在米蘭習畫，二十歲左右，隻身前往羅馬，投入了命運的試煉。那時的羅馬不是如今日凝聚著各種藝術薈萃、舉目充滿著古蹟的文明；而是不管在政治或宗教、藝術領域還是日常生活，皆充滿了衝突、犯罪、奢華、詭譎的世界。

我們來閱讀一下詩人佩脫拉克（Francesco Petrarca, 1304-1374）的詩句，就可以了解這個「永恆之城」──羅馬，當時是什麼樣的一個城市：

苦難之源頭　憤怒之匿所
迷途的學苑　離經叛道的廟祠
一度輝煌的羅馬　現今虛偽、邪惡的巴比倫

喔！欺騙的鑄融之所　喔！惡名昭彰的獄所　良善殆盡
醜惡萌芽、苗壯之處
活人的地獄　天喪吾！天喪吾！

一路回顧，那時義大利的北部黑死病肆虐；中部的佛羅倫

斯——美其名是文藝復興的發源地——但實際上，是馬基維利政治理論最佳的試驗場，共和國的王儲甚至光天化日之下在教堂裡的彌撒中遇刺。梅迪奇家族那權力的角力、替換、陰謀暗鬥，無時不籠罩在這個小城邦的上空。連一代文豪但丁都得出走了，還有什麼話說呢？至於更往南的羅馬，那更是場災難，是政教不分鬥爭的最佳舞臺。宗教之於政治；教皇與君王，何者較大？宗教裁判所屬除異己的焰火還在廣場餘燃未息，剛剛被一把火化為灰燼的哲學家左旦諾·布魯諾（Giordano Bruno, 1542-1600），他倍受磨難的吶喊不是還在廣場上隨著盪存的餘灰裊裊上升？

羅馬的黑暗與奢華讓初到此地、剛落腳的卡拉瓦喬經歷潦倒、貧病、困頓。《病恙的小酒神》（Bacchino Malato），這一幅畫，那帶慘綠的筆觸色調，反映出奄奄一息的病容，想必就是卡拉瓦喬自身大病初癒後的體驗，這是他1594年熬過半年醫院裡的療養歲月後，所留下的作品。兩年後，卡拉瓦喬就同題裁又繪了一幅油畫，這回的希臘酒神，氣色則紅潤有緻，卡拉瓦喬那明眸杏眼，豐腴雙頰的風格亮出。

卡拉瓦喬在羅馬的苦難，一直持續到受到主教明眼的慧視寵幸才結束。在主教的庇蔭下，他不只住進了宮闕，更擁有法律上的免責權，這段意氣風發的階段，讓他創作了可觀的作品。卡拉瓦喬的取材，多關於《聖經》題材；但他的畫風一點也不守舊保守，反而與他的性格一樣，明暗分明，驚世駭俗，畫裡人物佈景的安排方式空古絕今。此外，揣摩時

間、光線的結果，還發展出他那獨樹一格的「明暗對比技巧
——chiaroscuro」，讓人乍睹之下心頭一震、視覺為之一亮。

　　Chiaroscuro，義大利文。chiaro為明亮之意；而scuro，則
反意為：黑暗。

　　一片黑稠的色系中，人物側顧的臉龐或手臂下方，豁然
間，像被不預期信手挨去的燭光照到一般，瞬間地亮了起來，
整個二次元的平面，因這突如其來的一刻亮面，平白由靜止
狀態，添上一個亮眼的驚嘆號！這，已經不是畫畫了；這是
戲劇！構圖上那暗色的色調往往佔據了畫面大部分的比例，
卡拉瓦喬僅僅利用局部的小塊受光面——多為人物的肌膚或
臉部表情之處——出奇不意地點睛，突出他要浮現的構想，
因此，那精湛入微的寫實手法不覺間融入了驚震的疑效。卡
拉瓦喬，成為後來寫實主義（Realism）的最佳宗師。他的那
幅《水仙花》（Narcissus），對著水影自照自戀的少男納希瑟
斯（Narcissus），人與影子，各據畫面的一半，我在這裡看到
日後達利（Salvador Dali）追隨的腳步。達利倒影在水裡的天
鵝、大象，亦是一半水影一半真實；納希瑟斯那受到亮面特寫
的跪膝，和西班牙大師達利表現在海灘、蛋、烈陽下那光滑如
照相手法的圓亮面，如出一轍。

　　此外，卡拉瓦喬並不忌諱讓畫中人物以「背」面對觀者。
好一不尋凡的獨創之舉！歷來，所有的畫家都儘量讓畫中的
人物呈現式地表達自己，不論是自畫像，還是攸關宮廷或聖
經題裁的群像，都與觀眾面對面觀照著。但這一片舖置在

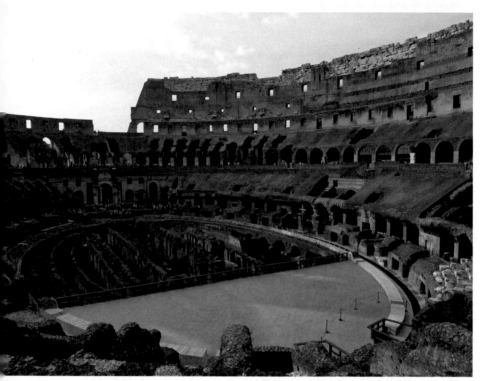

羅馬競技場

chiaroscuro——明暗對比——中的人物，勇敢地背對了觀眾，
這一來，卡拉瓦喬所營造出的懸念、那圍立出來的結構佈局，
就更活脫、彷如將觀者切身納入畫境裡了。

　　他這特殊的風格成為後來荷蘭、法國、德國、義大利、西
班牙各畫派相爭追隨仿效的典範。尤其是荷蘭的林布蘭，這位
我們口中「光與影」的大師，他筆下那渾厚明暗的對比、那寫
實細膩的筆觸，感動多少人的駐足凝神，但是多少人怎知就是

源自這位狂羈不狹的巴洛克大師：Caravaggio。

　　羅馬藝術上的華麗，同時存在的是人性的狡詐、時局的黑暗；百年之都的繁華，奠基在宗教厲行排異的手段氛圍裡。猶如卡拉瓦喬那縱世的才氣，交纏在當時這一片紛鬧當中。卡拉瓦喬的畫風與本人的行徑，都驚世駭俗得不合時宜，他筆下《聖經》故事中的聖女，原來是以一位花柳女子當模特兒；他配著劍的身影，俠風般地行事風格，穿梭在羅馬的大街小巷裡，一言不合即要出鞘仗義；至於，他的筆則揮灑在道德與不道德的尺寸之間，取材構思，無意識的不斷地挑釁著教會所能容忍的尺度（他那同性與煽誘的傾向，在今日來看，仍極前衛敢言，極具挑戰性）。這種緊繃的張力，代表的不只是藝術家一種充滿狂烈、反叛的激情表現，更可能的是：代表——隨時都有可能出狀況。

　　達利（Salvador Dali, 1904-1989）曾經說過一句發人深省的話：「羅馬，是帝國主義和逼真畫——指寫實主義畫風——爭執的地方。」所以，一回又一回地遊走在畫布、市街；一次又一次械劍滋事，卡拉瓦喬徬徨在華麗與「超出常規」的二度空間裡。內心的黑暗面，猶如scuro；而那才氣閃爍出的耀眼光芒，恰似chiaro。這兩極，都在一個人身上心中，令他若合符節的形塑出繪畫上那「明暗對比」，和人格上不羈獨一的風格。

　　到底是羅馬，這如惡之華般的城市蘊育出他的chiaroscuro；還是他的潛力，受到這千年之都毫無忌諱的啟發？

　　不過，該來的那天總是不覺地來臨。卡拉瓦喬一日，因口

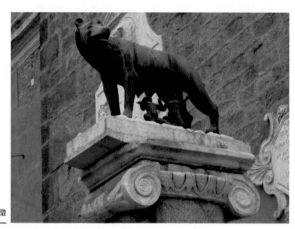

由母狼養大的古羅馬始祖象徵

角和人決鬥，下手過重致對方於死命；雖有主教權勢的庇護，還是不得不逃亡，往南部的拿波里逃去，甚至逃到外島馬爾它。這種畫家出人命落跑的例子，放眼今昔，實在前所未聞。但若仔細看他的用筆取材，就知道那是一個內心熾烈、不吝揮灑才氣的藝術家，我想，不管是四百年前還是四百年後，現世中的各種社會規範，他，都容不進去。

　　回到1606那年。卡拉瓦喬幼時曾經幻想過當一名騎士，無巧不成書的是，馬爾它這個國度歷代以騎士傳統為主，卡拉瓦喬亡命之後，在那兒受到保護禮遇。他1608年為馬爾它的聖約翰教堂畫了這幅《聖者約翰的斬首》，至今吸引著各方有心人前來朝聖。畫風那駭人的明暗對比，捕捉被斬首的施洗約翰，

血從頸部噴出的那一刻；聖者約翰彷彿正做著最後的抽搐，卡拉瓦喬要凝固恐怖，化瞬間為永恆。

　　一年後，他又被迫逃亡了，結果半途在義大利一個沿海的監獄裡病逝。這一生波盪鋌險的際遇，簡直是用盡生平的天賦精力，毫不妥協地在吶喊，迫不急待地在短短三十幾年內燃燒殆盡。但是，我在卡拉瓦喬的畫裡，卻看到了一個恬靜的例外：那是他畫音樂家時的作品。他所留下的那幾幅彈著古代曼陀林的音樂家的作品，優美文靜的少年，長長彎彎的柳眉，澄亮的杏眼，還有Caravaggio筆下那典型凝脂彈破般的豐腴雙頰——尤其是那輕輕撥著樂器、柔若無骨的手——纖秀，彷彿只消凝視片刻，就會聽到樂音飄來。這裡我看不到明暗對比（chiaroscuro）的熾烈，也聯想不到他那戲劇化的一生，有的，只是一種寧靜恬美。每個撥琴的少年，神韻中都帶著一絲的嚴肅，但卻因這份沉澱而格外的出世，一反Caravaggio那語不驚人死不休的令人屏息。

　　我想，在這裡，他悄悄的找到了一個不避逃亡的天地了。

左旦諾的大衣

烏比諾的維納斯　Venus of Urbino（1538）*仿

原作：堤香　Tiziano Vecellio（1477？1490-1576）

同為威尼斯文藝復興畫家，與英年早逝的喬爾喬內不同，堤香活了將近一世紀。他那厚實的風格深入人的心理層面，讓每幅畫中人物皆神韻凜然。尤其他筆下女性那甜美的神韻，令觀賞者不管置身那個角度，彷彿都會受到畫中人物那對的杏眼的青睞。

此畫為一結婚禮物，當時巴洛克時期往往慣以象徵（symbol）的手法傳達弦外之音、言外之意。畫中臥犬隱喻著：忠實

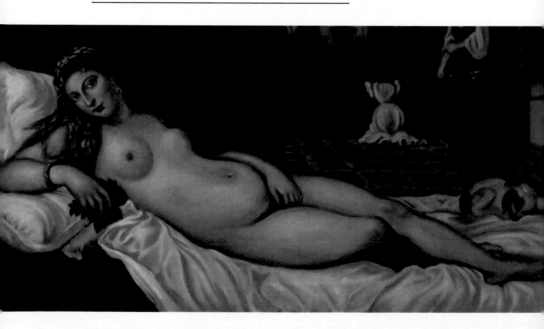

　　午後閒聊。六歲孩子的瞳仁裡，成人所不再擁有且特具的清明，話語，透過銀亮清澈的聲音，從彷如玫瑰瓣的嘴唇流洩出來。

　　在一個篤信天主教，以基督教文明為立國精神的國度，「倫理道德」這堂課，就叫做宗教課──也就是教人溫良儉恭讓，勸人如善之類的。經過時代變遷，講到公民與道德，總是讓人感到枯燥生厭，所以漸漸改名成倫理學或其它名稱。但正如華人世界受儒家影響之深；歐洲奧地利、西班牙、義大利等國家，日常生活、習俗節令、文化民風都繞著天主教教義條令在運作。從小學義務教育，宗教課就排在課表上。不過，世風不古，這些宗教義務在大都會，多屬於個人的自由選擇，人心式微，所以，在教育層面，將之列為選修，不做硬性規定。

　　亞當夏娃的故事當做女媧補天來看；創世紀當做盤古開天來讀；諾亞方舟當做水淹雷峰塔，每個民族都有他的淵源、有他的神話故事，進而形塑成其文化的立足基石和文明的出發點。站在當今人類已獲得的知識點，當然很多事和《聖經》裡的描述兜不攏；但是這和「希臘神話」二部書，是進入歐洲文化的不二法則，唯有打通這任督二脈，才能進入另一世界之門、了解那文化、得其精華神髓。

　　話題停在英國那坐在輪椅上的物理學家霍金（Stephen Hawking）。宇宙浩瀚無邊，無始無終，時間不可量。我在想：這類的概念在小孩的腦袋裡，不知是何想像？我只能好奇、同時帶點羨慕地望著孩子清澈的瞳仁，那是我到達不了的

夢境，只知一定和大人的理解不同。但從那玫瑰瓣的嘴唇流洩
出來卻是：「既然沒有開始和結束，也就沒有上帝了，因為創
世就表示有開始。」心中一陣盤古開天，天崩地裂，不露聲
色。心想還好，是生在今天，但那義大利思想大師左旦諾‧布
魯諾（Giordano Bruno, 1548-1600）黑鬱深刻的臉龐，卻遙遙
浮現，漸漸清晰地逼現眼前。

　　左旦諾‧布魯諾（Giordano Bruno）是何許人？文藝復興
時期的博學者。也許，先拉出「文藝復興」時期的背景，較能
讓左旦諾‧布魯諾的人格躍然鮮明。每一提到文藝復興這字，
總令人眼前似乎乍現曙光，藝術品的光輝、人性的覺醒，那時
不是出了拉斐爾、達文西、米開朗基羅嗎？一時人傑，統統在
這復興的時代湧地出現，哪個年代比得上他？非也非也，文藝
復興當時的政局之險惡、人性之愚昧，還緊緊攀著中世紀黑暗
的尾巴，甚至，不遑多讓。余秋雨寫得好，看看三國，那是叢
林莽暗的時代；是梟雄心機算盡各城邦之間的角力；是每個人
惶惶不安，驚心保命、脆弱地回首。[1]

　　文藝復興，不下三國。

　　達文西必須發明一套自己的密碼──一種像是朝鏡中望
去，左右相反的字體──方能記下天才燃燒時的心得；同時
躲開宗教裁判所東廠般的鷹犬耳目。那時的人仍相信著腳下踩

[1] 請參見：余秋雨，〈遙遠的絕響〉，《山居筆記》（臺北：爾雅，2008），
　　323-360頁．

　　的地球是世界中心，不會動，同時還是平板狀的；這讓伽利略
透過那支從荷蘭買來的望遠鏡所看到的結果很不同。泛神論等
於無神論；對自然科學的探索被視為向上帝的挑釁，科學是神
學的婢女；宗教裁判所鼓勵自由心證，揭發一切可疑的人事物
——告發者還可以得到落網者的財產。這是怎麼樣的一個場
景，各位讀者，不難想像。

　　一位出生在義大利拿坡里近郊的學者，就是在這荊棘遍
佈、泥濘不堪的道路走過他的一生的。他是我看過人性最荒謬
的犧牲者，他的無辜，得花四百年才得以平反、澄清。

　　左旦諾・布魯諾（Giordano Bruno, 1542-1600）。

　　文藝復興時代的人傑，有個特質，就是全才型。對知識、
自然、藝術的熱愛和探求，不受任何範疇的侷限，博學蓬勃地
啟發鍛鍊智力，是很多智者的特色。左旦諾・布魯諾出生於
1548年拿坡里近郊的諾拉（Nola）城，早年在拿坡里的教會學
校養成，二十四歲進入神職人員生涯。當時的知識是鎖在修道
院的圍牆裡的專利，凡人不可及，在這裡他深受亞里斯多德和
湯瑪仕・艾奎納（Thomas von Aquin，神學家，亦出於此校）
學說的影響。但不久後，28歲的他首次與教會立場對峙，身陷
異教徒之嫌。

　　據說，左旦諾・布魯諾把會裡一本重要神學著作丟入毛坑
後，走人了；同時，開始了日後周遊列國的命運。春秋時代，
有孟嘗君養士；有幸的是，當時的歐洲有無數愛智的孟嘗君，
有的人迎到的是但丁；米蘭則招來達文西；左旦諾・布魯諾日

後將出入無數邦城郡主的宮闕，受到智者的禮遇；卻也因持己見而紛擾不斷，他的第一站是日內瓦。

那時左旦諾·布魯諾把目光投注在尚不為人知的哥白尼身上。認同哥白尼的「日心說」，並明確指出：「宇宙是無限大的，宇宙不僅是無限，而且是由物質組成的。」這和教會的視野出入極大，聖經裡人是由神按照己像所創造的，是神性的；地球（尚未有球體觀念）是世界的中心，有天堂和地獄，人的所為最後將受審判。此外，左旦諾·布魯諾還表示既然時間與空間無可量，那就沒有「創世紀」和「最後審判這事」。

可怕的分歧，可畏的勇氣。

《聖經》就是從創世紀開始，終止於最後審判的大結算，來框住他的教義，來建立起他不可搖動的威權。這下頭尾抽掉了，何以立足乎？他在日內瓦和新教喀爾文派的見解不容，身陷囹圄，轉身前往巴黎，在那裡他受到國王亨利三世的禮遇，發展其驚人的記憶力技巧學，引起學界側目，一封國王的推薦信，讓他前往英國。

在牛津，左旦諾·布魯諾始批評自己以前所專精嚮往的亞里斯多德，和當地仍篤信亞里斯多德學說的學者鬧翻，只要是據理之處，左旦諾·布魯諾言詞尖銳筆鋒毫不留情，嘲諷起來如芒刺人，也因而得不到教職。此時的左旦諾·布魯諾寫下《論無限宇宙和世界》一書，書中捍衛哥白尼的「日心說」，同時表示浩瀚宇宙中還有許多像太陽這樣的星系存在。

由英國回到歐陸，德國。左旦諾·布魯諾到的是一個重要之

處：威登堡（Wittenberg），這裡是馬丁路德將聖經由拉丁文翻
譯成德文、同時，肇因反對販售贖罪券、進而脫離傳統天主教創
立新教之地。從此，以羅馬為中心原來的天主教（Catholic），
和中、北歐以馬丁路德為首的新教（Protestant），舊新對立，成
為延續至今的兩支基督教文明主要派別。

　　左旦諾‧布魯諾一輩子靠執教與著書為生。於德國城邦，
他在大學教授亞里斯多德哲學、數學、邏輯、物理和形上學；
更重要的是，他對自然、物理現象的分析，形成泛神論的傾
向，認為世界由許多單位所組成。他的著作影響日後德國哲
學家萊布尼茲（Gottfried Wilhelm Leibniz, 1646-1716）至深，
成為萊布尼茲的學說「單子論」的奠基石——甚至史賓諾沙
（Baruch de Spinoza, 1632-1677）前驅。

　　在布拉格他受到當時的國王魯道夫二世之禮遇，但無以任
職。義大利的宗教裁判所如火如荼地隨侍持續著，左旦諾‧布
魯諾深知，一旦踏上故鄉土地，身家難保。他在德國，和在日
內瓦一樣，因對教意見解分歧，比方說，他不認同基督天主的
父子關係一說。最後，路德教派開除之。

　　走筆這裡，我們不難看出，左旦諾‧布魯諾雖不乏伯樂，
在那複雜的局勢，因才華讓各地郡主賞識禮遇，可謂往來無白
丁；但只要一涉及神學、哲學本位上的爭議，似乎也倍具天
份，毫不留情地得罪人，在所不惜，割袍斷義離去。

　　這是因為他的一切所知所學，都是由長期伏案的苦讀，耗
盡己力所思得而來，沒有僥倖，沒有模仿，沒有複製。費力思

索，用力緩緩立起背脊，以己之心與眼坦然不畏地面對世界萬物，從中得到啟發，獲得廣闊瞭然的獨到視野，才能達到傲視的精神高度。這過程，我們叫思考；其結果謂：哲學。

伽利略必須挺起胸膛，把望遠鏡對向穹蒼，才能確定人的地位；但他必須否定自己親眼看到的結果，跪著寫下地球是宇宙中心、同時不會轉的懺悔書，不然火刑柱在等著他。他頂多只能跪著在為風濕痛所苦的膝蓋簽名時，嘴裡嘟噥一句：「可是，這時我腳下的地球還是在轉啊！」

就在左旦諾・布魯諾目光再度投向南方時，這時從威尼斯來了一封信。

信是由一位威尼斯要階不小的人士所發，希望左旦諾・布魯諾住在他寓所，同時教授他神奇的記憶力技巧法，左旦諾・布魯諾拒絕了。他這次返義的原因是接任帕多瓦（Padova）大學的數學教職，同時，嚴峻支持宗教裁判所的教皇已辭世，氣氛較寬鬆。但不久後，左旦諾・布魯諾的教職由伽利略所接。

這次命運之手將他推向威尼斯，接受了那養士的邀請。這位養士，仰慕不是左旦諾・布魯諾於自然科學或哲學神學的學養，而是那項聽起來十分神奇的「記憶技巧術」。言語詞間冀望的不外是能獲得魔法般的能力，衍生出超能力之類的可能。這段供食供宿禮遇賢士的期間，他卻只從左旦諾・布魯諾那裡聽到物理的知識，自己的記憶力一點也沒增加，簡直是枯燥無趣至極！不僅如此，這樣再投資下去，已經超出耐心和期望的底線了！

一紙告到宗教法庭，說左旦諾・布魯諾的學說有毀謗上

帝、妖言惑眾之嫌。

　　1592年5月25日多黑暗的一日啊！深夜三點左旦諾・布魯諾被人從睡夢中拖走。接下來，是一連串地審問再審問；威尼斯問不夠，再送到羅馬去審。這一問，問了將近八年。八年是什麼樣的光景？住的是冷透澈骨的地牢，厚重的石牆擋住一切光線，食睡一切生理現象都在同一間窄室裡發生，且還得受持續好幾個小時的精神折磨、刑求的威逼；另外，還有一個老太婆不屈不撓的討債。

　　這從威尼斯追著跑的老嫗怒告左旦諾・布魯諾向她訂製一件大衣，但沒收到應得的酬勞。各位，這裡最能看出一個人的格調，左旦諾・布魯諾命在旦夕，什麼時候會被處以極刑都不

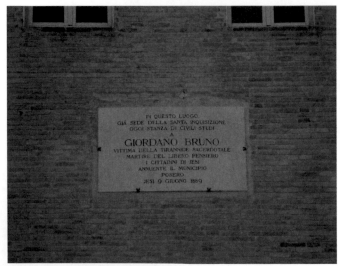

左旦諾紀念碑

得知，天天得面對宗教法庭的疲勞轟炸，卻在每個喘息的空隙寫信張羅那23塊銀元要還給老太婆。最後，在鍥而不舍的追溯下，那件大衣被發現在告發他的養士宅裡。

講正經的不愛聽；獨偏愛奇淫技巧、幻弄人心的惑語。那件大衣，在地牢裡，他真的很需要。

左旦諾·布魯諾在經過了七年多的折磨，已不成人形。宗教法庭對他一直堅持的否認上帝父子論、否認天國最後審判的存在、同時認為還有其它星體的存在，感到惱怒不已。耗盡耐性後，宗教法庭於1600年的2月8日下了最後通牒：焚毀、禁止其一切著作，並送上火刑柱。蒼白殘弱的左旦諾·布魯諾，此刻發出了四百年後，今天聽來，仍鏗鏘有力的警世聲音：「在下這判決時，你們心中的恐懼應比我還來得巨大。」

行刑前，他的舌頭被貫穿，杜絕一切是非。

他的書要到1966年才被教廷除禁；伽利略1992年得到教廷的平反；而左旦諾·布魯諾？2000年。

★此為義大利中部一小鎮（Jesi鎮），該建築物曾為昔日的宗教裁判所，今改為一研究中心，並以這位為自由思想殉身的學者左旦諾命名。

Mondo civile
米蘭二重奏

　　「Mondo civile」，文化公民，這一詞源自於義大利中古世紀時的一位歷史哲學家、法學家維柯（Giambattista Vico, 1668-1744）之口。這位生長於南義的拿波里，以教授修辭學為業的哲學家──維柯，一輩子秉持著「人的認知，是從實踐、經驗中汲取而來的」的理念。他反對只重純粹理性的面對學問，而主張需將政治學、歷史、藝術、修辭學，皆列入高等教育的範疇，不是只做抽象的哲學思考。這見解與主張，他統稱為「人道的文化」（Mondo civile）。

　　柏拉圖、尼采都擁有極出色的文筆。若說柏拉圖是詩人；尼采是散文大家，都不為過。柏拉圖的著作《對語／對談》（Dialog）可直逼媲美希臘戲劇的文體；而尼采，他的文筆，則讓人每每夜半讀來，驚醒震撼，像散文走筆隨意之至，卻突遇當頭一喝。

　　翁貝托・艾可（Umberto Eco, 1932-2016）是當今世紀歐洲名重的知識分子，生前為義大利波羅那（Bologna）大學的哲學教授。他的米蘭家中坐擁三萬多冊的藏書；但他卻是以文學小說的魅力捲襲了歐洲的讀者。在他的首部小說裡《玫瑰之名》（The Name of Rose），用言語建構了一個虛構實情，層

層疊疊的世界。中古世紀的僧侶，披著僧袍和滿腹的經書，卻是活在一個人心如外界一般險惡的世界裡，小說由一個臉部發黑被毒死的僧侶揭開懸疑的序幕。艾可是研究中世紀的專家，對五百年前中世紀的教堂建築、歷史人文熟稔至精，這風靡廣大讀者的故事「玫瑰之名」，是他在三十多年的哲學學術生涯，年過50歲後，才寫下的第一部小說。換言之，是累積了大半輩子的深厚學養，無形中已經融於胸臆之中的中世紀神髓，才可能用言語建構成一個虛構實情，層層疊疊，並且緊湊扣人心弦的古代故事。

也難怪艾可本人同時能演奏這麼美妙的直笛，也是位著名的卡通專家，然後又是令讀者鍥而追閱不捨的作者。

艾可認為：這種思考的創造力，用人所能掌握的實體方式（如文字、音符、圖象）表現出來，就是所謂「精神化」的過程。藉

義大利中古世紀寺院一隅

由藝術的形態，藝術方式的思維，架構成自一世界，就是創造力──也是艾可在他獨樹一格的哲學理論中，所創造的「符號學」（Semiotic）。他藉由符號所訴諸架構的美學定義，就是他哲學的思考方式。因此，艾可的哲學不光是用「想」的理解世界，而是認為萬物皆可形於符號，並用一創造出來的具體有形的語言、符號、圖案、作品，來呈現他的想法。無形有形化，抽象具象化。這是他的藝術思維方式。

正如費爾巴哈（Ludwig Feuerbach, 1804-1872）所言：哲學家只是解釋、詮釋這世界而已；真正的關鍵在於：如何創造它──就如藝術家運用「無中生有」的創造力一樣。

因此，維柯（Vico）和艾可（Eco）對「Mondo civile──文化公民」的定義：哲學不光是用想的，而是化身在經由「創造性」的實踐方式──如藝術家從美術、音樂、文學中創造出未曾有過的、新的作──所表現出來的過程；這種經驗、體驗，也是人類在面對世界時，獨一無二的「精神化」的步驟。

我從來沒有蒐集藝術家簽名的習慣。曾經在後臺看過阿格麗希──這位風情十足、魅力無窮、性情火爆的世紀女鋼琴家──和樂迷的熱烈擁簇，也見過各色各樣的音樂人格，但是只有一個簽名留下，那是波利尼（Maurizio Pollini）的。當時並不知為何，突然想看看波利尼的臺下模樣，是否也像他的音樂一樣，擁有著巨大的張力和意志力。只見後臺的他，身材不高；那麼，那巨大的音樂是心靈所致，同時菸不離手，平易近人。不過，知道他上臺前會一直對速度有著執著狂的精準要

求，不知不覺中請他簽了名，那隻筆，今天還留著。

我從四十幾歲時壯年的波里尼，一直聽到今他以八十歲的步伐登臺。我想，最欣賞的是他那堅澈的理性和意志力，和鍥而不舍的藝術忠實度。現在已經很少聽鋼琴的音樂會了，但對他的印象總有種堅毅、透澈、一輩子堅持己念的感覺。

偶然間得知，波利尼和艾可兩人竟然同一天生日，整整間隔十歲。我想，他們倆人是義大利在經政時局昏暗不明的今天，米蘭兩道耀眼的光柱，一個文學式，一個音樂式的，但都足以堪稱「Mondo civile」（文化公民）的典範。因為，這裡我還要介紹一段軼事，一段波利尼「Mondo civile——文化公民」的軼事——那是一段四十年前的事。

那時的波利尼正值30歲，一個英姿煥發的年紀。但更令人覺得其應該英姿煥發的是：早在之前，他即以18歲之姿，摘下了華沙蕭邦鋼琴大賽的桂冠。一個來自米蘭藝術家庭，一個極纖細易碎、甚至給人有點神精質感覺的年輕人，毫無預警地在音樂舞臺上畫下驚人的一筆。從此，波里尼這個名字和鋼琴分不開，幾乎等於蕭邦的代名詞；但，更像一種接近非凡的驚人。那時的裁判主席魯賓斯坦聽了他的琴聲後驚曰：「天啊！這男孩，彈得比我們這些裁判還好！」聽了一張他之前未曾公開，今年初才重見天日的CD[1]——18歲時所彈的奏蕭邦練習曲

[1]　Maurizio Pollini Chopin Etudes, Op.12&25. Previously unpublished. Original recording by *EMI*, digital remastering by *Testament* 2011. England.

全集— 一種清新不已的樂音，極雅緻的張力，在在俐落可人
——至少，這是我從未曾認識過、從未聽過的波利尼。既是年
輕才配擁有的特權，又是不驕矜、穩篤的稟賦。

　　這是一個透徹的靈魂物語。

　　不過，我最想要給他的掌聲，應該是在七零年代初米蘭的
那場音樂會上。威爾第音樂院，鋼琴獨奏會即將開始，波利
尼出場，掌聲熱烈。每個人都想親炙一聆這位得獎之後、即
潛藏的蕭邦經典詮釋者。不過，那天波利尼還沒彈半個音之
前，竟然先開口了；音樂會聽眾安靜是應該的，但是竟然演奏
者講起話來，這倒是令人愣住了。波利尼開始宣告明訴他的立
場：「今天，美國對北越人民的轟炸行為，是屬於極度野蠻的
犯罪行徑……」聽眾愣完後，開始噓聲：「喂！這跟鋼琴獨奏
會有什麼關係啊！我們是要來聽音樂會的，不是要來聽你說教
的。」波利尼又重頭不屈不撓地唸了一次他剛剛從國際新聞得
知的消息，並且進一步堅定表明自己的立場：反戰。戰爭是犯
罪行為……觀眾開始嘩然，起鬨，聲音此起彼落地蓋過波利
尼單獨一人的音量，現場亂成一團；他也回嘴了，最後，琴蓋
「啪」一關，轉身走人。

　　我如果在場，會給他最熱烈的掌聲，大喊：「Bravo！」
「Bravissimo！」

　　如果，有人說他是在作秀的話，那我想從一段話裡看出一
個人的格調：「何謂明星、巨星？Star？是那立足於party中，
做作，矯揉的聚光點人物嗎？對我而言，這真是無聊至極！也

許流行音樂中需要這種煽動人心的人物；但是古典音樂家，實不應該置身在此虛榮碌碌之輩當中。」這是波利尼以他那低沉的嗓音曾經講過的話。

認為藝術家是欲藉由「政治」突顯自己，那只是渾渾間突顯出自身的「庸俗」；同時，欲用別人的鮮血染紅自己的虛榮。

波利尼什麼場面的鎂光燈沒見識過？聽他那18歲留下的錄音就知道了：凌駕於一切的藝術準則。越南與義大利很遠；音樂和政治沒關係。但是，以身處所在之地，卻切身地感到另一端毫不相識的人所遭受的戰火非難、苦楚，這，就是「Mondo civile」；跳脫自身卓越專業範疇的侷限，焚心關切另一個乍看之下似無關連的領域議題──一個，遺憾的是往往會影響全人類的議題──政治，這，就是「Mondo civile」；執著人道立場，大慈大悲地把「非己」之事納入「不平」之聲，並且勇敢的表達出來，這挺身的風骨、所表明不屈的正直態度，就是「Mondo civile」。

獨自發難的仗言，一夫當前的局勢，往往會面臨轟動、亂場的局面；甚至會和演奏者在臺上時最息息相關的觀眾，弄翻、撕破臉。這比六八年代整批人群佔滿大街、全球性共襄盛舉的學運風潮、左派運動，要來得孤寂、險惡多了。但是波利尼以藝術家之姿，為越戰不平，藉由公開場所堅決表明了人道立場。

在他無數的錄音、實況演出活動中，我最欣賞的是他早期得獎光芒乍放之後的隱退，以自己的速度和不俗的態度來面對

所謂的「演奏生涯」;同時,更令我激賞的是:在找到自己的
腳步後,他在現代樂上對「美學」的前衛嘗試;以及至今以
「人道」精神為前提的道德勇氣。

　　在閱歷無數的優秀音樂藝術家之後,我想不出,有比他更
足以經典詮釋「Mondo civile」的人了。

　　　　　　　——時逢越戰40週年,於此,為文弔祭。
　　時光荏苒,此文再度潤墨,以逢越戰50年忌。

西班牙・法國

地中海的絢爛

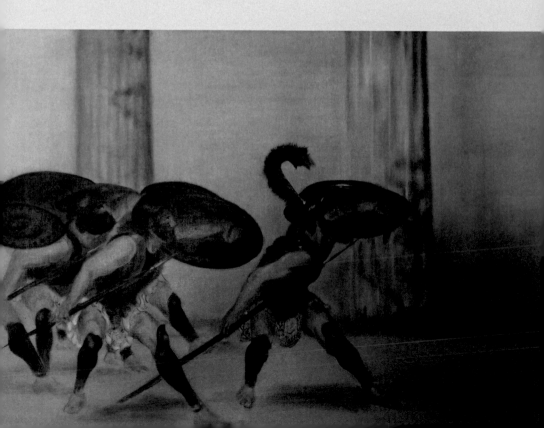

Pensée de midi
午後的謬思・卡謬誕生百年專文

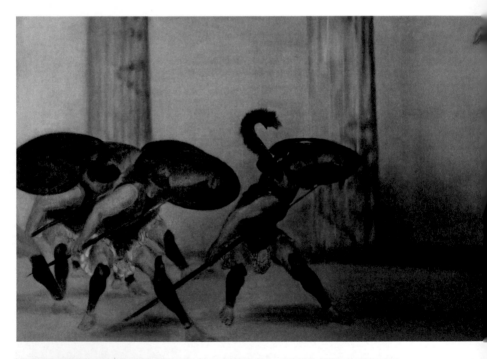

希臘戰士之舞　A Pyrrhic Dance (1869)*仿

原作：阿爾馬Lawrence Alma-Tadema（1836-1912）

阿爾馬・塔德馬（Lawrence Alma-Tadema），荷蘭畫家，後發展於英國。年輕時，造訪被火山覆埋的龐貝古城後，從此，希臘式人物穿著及地中海明亮的陽光海洋，貫穿他一生的畫風。古時，一位名為PYRRICHOS的希臘人發明了一款士兵舞，舞步以模仿攻擊與防禦的動作為主，故此舞及此畫以其名命之。

🌿 荒謬的存在主義者
——人性是荒謬的，而荒謬就是真理

　　我一向讀不懂卡謬，一直到他誕生一百年後才知道那陽光的意義。北非的陽光，刺人炙辣的陽光，這陽光，竟會刺死一個阿拉伯人。

　　並不是在薩伊德（Edward Said, 1935-2003）身上得到擊掌的共鳴或豁然的啟發，而是清楚的記得第一次看到這種姿態的小說撰寫者（作品：《異鄉人》），就讀不下去了。阿拉伯人為何沒有名沒有姓？為何只是炙辣的陽光刺得人張不開眼，就要殺人？阿爾及利亞的人是何面孔？為何只讓我看見法裔白人？心理意識清楚地把卡謬烙下一個殖民者嘴臉，就永遠不屑而輕蔑之了。

　　如同那「荒謬」，需要兩個極點——才能對照出反差。我抓到了其中的一個，渾然不知有另一個極端，在卡謬身上，竟然是可以並存的。卡謬（Albert Camus, 1913-1960），生於法屬殖民地北非的阿爾及利亞，成長於貧民窟，父親早逝，還有一個聾啞到幾乎有著自閉傾向的文盲母親。這一來，我懂了，有著這樣的家庭背景，他寫出什麼我都不驚訝了。

　　這荒謬來自他母親的沉默。一歲時父親死於第一次世界大戰，卡謬那西班牙裔的母親帶著他和哥哥投靠守寡的外婆，和一個聾啞做粗活的舅舅，一家人從此過著幾乎無語的日子。非

洲的烈日狠狠地曬在卡謬的童年，卻曬不出一個字來；母親平日給人幫傭，從來沒有親暱地疼惜抱過他，只是木然的像活家俱一樣，在幾張僅有的暗色桌椅之間轉，這，就是卡謬童年。

不過，他以後會把所有的話統統補說回來；而且還寫下來，寫到和存在主義抗衡，寫到得諾貝爾文學獎。

文盲之母和摘桂冠的兒子，這就是卡謬的荒謬。

不過，在這之前，卡謬先領受地中海的熱情陽光，洗禮成一個崇尚海洋開闊、力行當下即時享樂的人生哲學。地中海的艷陽，成為他往後面對歐洲大陸陰霾的人文氣候的出發點，是基調、是抗衡，同時也是包袱和臍帶般的源頭。

卡謬會進入文字，甚至知識的世界，歸功於法屬殖民政策下的第一個小學老師。和臺灣早期的農村鄉下一般，這位老師去拜託卡謬的家人讓他繼續升學，想辦法張羅獎學金，只因愛才，從此卡謬脫翼展翅，進入有文有字的世界。他1957年得諾貝爾文學獎致詞時，衷心感謝的就是這一位帶領他脫離盲昧的人。

阿爾及利亞是伊斯蘭教的世界，狹窄巷弄的市井喧嘩，貧民孩子的遊戲，樂而不疲地在海邊、星空下、炙陽下日復一日地上演著。北非並不是只有殖民的貧困，往昔的腓尼基人、希臘人、羅馬人都曾在此留下豐富的歷史足印，記得早期卡謬的一段字句，那是出遊神殿廢墟時所留下的：「春天，諸神

落足於此。」好不輕盈飄逸的詩意！這是卡謬？那薛西佛斯[1]
（Sisyphos）的無解重荷毫不著痕跡！

　　卡謬的輕盈不羈，充分反應在他那唐璜般的行事風格，也
可說是地中海型南國的男子氣慨，陽剛俊美，精健俐落又一股
孩子般的任性。他的存在，是當下；不是藉由經驗和行為來
認知人存在的意義，即便他日後頻繁出入花神咖啡（Café de
Flor）並不能和存在主義者畫上等號。

　　卡謬是27歲才踏上歐洲大陸的，之前他所認識的法國，是
書上的法國，是文學上的一種概念。巴黎那陰霾的天氣，歐洲
人文化上勢利的眼波餘光，基督教文明所衍生的富侵略性的外
拓特質；和北非這比鄰著地中海，恣情隨性，歷來融合過多種
文化的陽光國度，屬截然不同的風情。自始至終，卡謬崇尚的
是南國的感性、地中海的熱情和昔日古希臘文明的和諧多元，
彼此互通互容，一種不帶焦躁的平和。放眼望去，歐陸千餘年
來整個基督教文明的傳統，歷來導致出：中古黑世紀神權的壟
斷（信仰思想上排除異己──獨裁之始）、工業革命後人性的
物化與異化（非人化）、資本主義下無止境的貪婪、帝國主義
的外拓剝削他文化、至極權的法西斯政權崛起。這看在卡謬眼

[1]　《Le Mythe de Sisyphe》，卡謬作品，1942年著。「荒謬」，這一核心概
　　念，出自於此。人類背負著自己的命運，週而復始地重複著停不下來的作
　　息；如同希臘神話裡的薛西佛斯（Sisyphos），推著巨石上山坡又滾下，一
　　再重複，永無天日。卡謬視此為人生荒謬本質，並表示只有微笑接納它，才
　　有幸福的開始。

裡，是：我們歐洲人覺得自己被賦予特殊使命，要佔領一切，這是不知節制之表徵。歷來一味突顯理智的結果，就是一切要發展到極端，爭戰至非死方休；這和古希臘精神相反，急需一調整。

而調整的方法，就是發揮地中海洋的精神：「Pensée de midi」──可貴的「南國精神」。

歡愉的迎接陽光、安適於簡約生活、崇尚自然、懂得節制。同時，活在當下，不要處心積慮地囤積物資唯恐明日匱乏，或累積善行冀望來世能得到償報，以為這樣就可以上天堂；就是這種一心為明日囤積的想法，造成無限擴張的慾望；資本主義加上帝國主義的結果，就是去侵奪他人的財物領域，只為滿足自己的貪念──同時愚蠢的睥睨他者。

卡謬懷著「Pensée de midi」的良方，一心不願看到人類物質文明越來越富裕，但放眼所及卻越來越醜陋，越來越可悲。

削減貪婪屯積的目的，才可能由內綻放出生命之美。

🍃 當地中海式遇到大陸式的思維──卡謬與沙特

卡謬和沙特並不是雙壁，而是兩造。

卡謬27歲到巴黎（1940年），適逢二次世界大戰揭幕。那時的巴黎還未被德軍佔領，尚有一絲安然自得的閒逸，文人藝術家仍在咖啡廳無慮的自由出入。回顧這兩位當時文壇的巨擘，卡謬和沙特皆幼年失怙，兩人的父親都喪生在第一次世界

大戰的戰場；不同的是出身：沙特家境優渥無虞，幼時飽讀詩書，在眾多女性長者的呵護下成長，求學過程順遂，畢業後任職中學哲學教師，之後，和西蒙波娃的雙人合唱，耳熟能詳。

沙特和卡謬是1943年結識的，當時兩人各自在雜誌社出版界活躍，後人喜將這兩人併談；但在我看來，並非如是。

整個巴黎是沙特和西蒙波娃的舞臺——文化舞臺，沒卡謬的份。他們優游其中，怡然自得，伸手投足寫文章談哲學如呼吸一樣自然；卡謬，這個北非貧民窟來的小子，是《異鄉人》，得自己奮鬥，沙特從鼻孔給了個稱號：「pied-noir」（黑腳兒）。不過卡謬有的是地中海男人的氣概和男人味；比起沙特的其貌不揚，西蒙波娃一見，沒轍。

44歲，那麼年輕要得諾內爾獎，就得一直燃燒自己，並燃燒身邊週遭的人事物。尤其是女人，消耗女人，是卡謬文學前進的能量。

1942年，《異鄉人》（L'Étranger）和《薛西佛斯》（Le Mythe de Sisyphe）兩部作品同年問世。卡謬的「荒謬」，這一核心概念，出自於此。《異鄉人》有卡夫卡的疏離和自囈，也有違悖普世定義及人渴望尋找「行為意義」下的緊張矛盾；主角既然不符合社會價值———一個清晰的卡謬身影——那就得被判死亡。「薛西佛斯」的滾石，代表著人類背負著的命運，週而復始地重複，停不下來的作息，如希臘神話裡的薛西佛斯（Sisyphos），不斷推巨石上山坡又滾下。這永無天日的折磨，重覆著受不了的事，卡謬認為人想要在其中找到「存在」

的意義，是徒勞無功的；只有微笑著接受它，才是最終辦法，也是卡謬面對荒謬的態度。事實上，這和尼采有著高度的異曲同工之妙，尼采同樣一反西方哲思傳統的慣例點出：對於人性裡頭的好與壞，只有全盤接納肯定之，才可能得到超越一切的輕盈。

這「荒謬」，所等到的是：「果陀」。卡謬為其前身，為日後的貝克特（Samuel Beckett, 1906-1989）鋪了一道坦途——「等待果陀」。

卡謬的「荒謬」，事實上也反映了當時巴黎的生活境況。戰時匱乏，物資不足，讓日常生活變得艱辛磨人，這種「存在」，讓人感到無望不見明日；卡謬說：要在其中找到「存在」的意義，是徒勞無功的。沙特所謂的「存在」，是經由本身的行為經驗體會到存在的意義；並且在這個世界裡，在完全自由中選擇自己、塑造自己，不為外在世俗環境所困。這裡，敏感的讀者可以清楚地看出字中的隱喻：「要找『存在』的意義，是徒勞無功的。」這是卡謬和沙特的「存在主義」的蓄意分歧！

卡謬生平強調自己並非存在主義者，他和沙特的行徑，更是有所區分。德軍佔領巴黎，卡謬投入《戰鬥報》（Combat）的反納粹地下刊物的行列，以筆代槍，對法西斯韃伐（卡謬早年得肺結核，不適軍戎）；沙特則和西蒙波娃在鄉間騎著腳踏車，尋找反德地下作家（沙特以眼疾為由，退出戰火）。1947年的作品《鼠疫》，寫的不是一個傳染病的故事，而是反映瘟

疫如法西斯細菌，無處不有，只要時機恰當，就能蔓延發作；
如鼠疫一樣，全民無能倖免。《鼠疫》可以是地下的反抗文學
（Résistance），可以是對極權主義的發難，可以是對抗身心
和道德敗壞的支點；同時也可以是對法西斯、納粹甚至對共產
主義的抗爭。

　　《鼠疫》裡的荒謬，就是戰爭。

　　1951年的「Revolté」──作品：《反抗者》（L'homme
revolté）。卡謬認為只有反抗才能體現人的尊嚴，看透荒謬之
後，卡謬和尼采一樣，並非消極地接受、把否定當成放棄，
而是要活在當下體驗一切，並斷然地超越反抗，決絕地戰勝自
己。對《異鄉人》中的「荒謬」，卡謬輕蔑之；而「Revolté」
則是卡謬教人類投向未來的繩索，只有用力攀住，奮力拉起自
己，才能尋得出路。

　　六零年代左派的知識分子，從反對法西斯政權，而後順勢
對共產主義產生烏托邦式的好感。以沙特如此積極參予公眾事
物的哲人，更是在這世界潮流下，大力左傾：反抗資本主義的
貪婪，批評外拓殖民剝削他者文化的帝國主義，擁護共產主
義，成為當時法國左派鮮明的立場（沙特1954年出任法俄友好
協會副會長；同年六月訪俄後，表示：就我看來，俄國人民擁
有絕對的言論自由）。卡謬宣揚「純粹的反抗」（Revolté），
警告無限制的經濟發展下會讓資本家變成新的極權獨裁者（作
者按：今之金融危機！因全球化後，人類被迫連結在一起，為
少數資本家所宰割）；反對極度物慾膨脹下的人心失控，然後

葬身在一片物質垃圾當中；反對史達林及革命的暴力，以及那種教條式的瘋狂。他對共產主義的立場，左派認為他太反動；右派認為他太開明。

《反抗者》最後一章回到「Pensée de midi」。此刻他的著眼點更大了，他理想中的政府應是：富有人性尊嚴的政策、不隸屬政府管轄的工聯社會主義、超乎國族界線的聯合國會；同時，強調歐洲的未來，不應該是一個德國式樣版的歐洲——早在他1948年的《致德國友人書》（Lettres à un ami allemand）中，卡謬就預言般點出了今天的局面（歐盟今以德國龍首是瞻）；還進一步提出良方：含蓄、簡樸、陽光、海風、自然美、平衡與齊眼等高的平等，才是實踐他理想國的經緯途徑。

在我看來，這簡直是先知，歐盟先知。

這是卡謬的第三路線，和當時法國的左派知識分子的認知，有所差異。當然會有所差別，因為，沙特自始至終並沒有離開過巴黎這個貼身到幾乎是量身裁製的舞臺——當然也沒有了一種所謂「雙文化」的歷練與糾葛。卡謬的話，卻是一個具有雙文化背景孕育下的人才擁有的視野。

Revolté是分歧之點，但最後和沙特徹底的決裂，肇因於一場筆戰。

當時的卡謬還不到40歲，正值壯年，住在巴黎一棟陽光射不進來的公寓，他的太太每天彈六個鐘頭巴哈作品的鋼琴，一對雙胞胎6歲。卡謬寫完《反抗者》之後，陷於憂鬱狀態，流亡作家的感覺，輕浮厭膩的巴黎，加上肺結核的復發，在他陸

續完成幾部大作之後，內在的生命能量可說耗盡。不過，這只有眼明人才看得出。

　　不過，卡繆之前就把身邊的人耗盡了。他的太太因他不斷地外遇，入了精神病院，在院裡，又跳樓。卡繆的荒謬，在生命裡是他妻子的一句話：「你對人類的使命大愛，讓你為理想為他人做盡好事；但你到底有沒有察覺到身邊那應聽到的吶喊？」

　　卡繆是用眼睛來寫作的，對話不多，無人可與談的童年，只能用眼睛來看，描述那文字裡的色塊、聲音；但不是讓人物講自己的心情、感受，而是一種隱喻、一種符碼。

　　Revolté 引起了眾多的爭議、評論。一場筆戰由此而始。卡繆因內心脆弱像一頭受傷的動物，對任何文字上的風吹草動都不放過，一有對 Revolté 一書的批評，皆一一去函反駁。不厭其煩且鉅細靡遺。他用一種半隱退的口吻，一律稱對方為編輯先生，然後展開十幾頁精心求疵的據理力爭。最後，信在《現代》（Temps modernes）雜誌，遇到了沙特。卡繆信裡的抬頭仍為「編輯先生」，但信封上署名卻是直指沙特。沙特的傲慢，在此展露無遺，他的回函用詞精采，佈局老練，刀刀入骨，命中核心；但這一切都包裝在一個修飾得十分得體的詞藻當中。

　　一開頭即：「我親愛的卡繆，我們之間的友誼一向沒那麼簡單；但是我會懷念它的。」沙特一轉身把主導權奪回手上，展開十二頁的清算；同時，也制定了往後五十年自己橫霸巴黎

文化舞臺的局勢。沙特按耐許久的文字巧銳盡出，且十分奏
效，他不只針對這本「反抗者」提出質疑；而是對卡謬整個
人、整個哲學主張的存在提出質疑：「我對您那所謂可貴的
『南國精神』（Pensée de midi）實在無法苟同……同時，如果
您的書在哲學上只是顯露出基礎貧弱，不只是讓人看出您在思
想上的訓練並不特別專業，而且理論上陳腔乏味……我想，我
不敢推薦您看看黑格爾的書，可能太傷神了；到底，我和黑格
爾之間的共通之處是：您是沒閱讀過我們的作品的。」

　　這些用詞透迤陰毒同時笑臉迎人的話，最後由一句判決式
的宣告，致卡謬於死地：「您從時代變動所汲取到的文學養
份，已經是海市蜃樓了。1944年那時，您是時代未來的尖端；
1952後，一切已屬過去式。」

　　卡謬後來活在一種內心疏離的狀態。即便1957年諾貝爾獎
桂冠落在他身上，仍被後人認為他是位優秀的作家，但不是個
傑出的思想家。一直到1989年後，整個巴黎才慢慢認同卡謬反
對極權的左派思想；甚至，到今天，我認為他對返璞歸真的理
念，提醒人類對經濟成長的迷思，和預言未來歐盟藍圖的構
成，都比巴黎左派知識分子當時一味盲目擁護共產社會主義，
來得正確。

　　卡謬1960年喪生在一次車禍當中，地理位置剛好位於巴黎
和北非阿爾及利亞的中間。他的一對雙胞胎，一男一女，彷如
各代表著父親的一半，一個在巴黎，一個在普羅旺斯有著陽光
的Lourmarin小鎮。正如巴黎那間暗不見天日的公寓一樣，他

們活在父親巨大的身影下。女兒在普羅旺斯小鎮留守父親的文獻，1994年卡謬的自傳《第一個人》（Le premier homme）問世；兒子則在巴黎，那屋內的擺設和卡謬生平之時一樣絲毫未改，一個完全浸淫在文學與音樂世界的人。

　　卡謬，像南國一道強烈的陽光，直豎地射入陰冷的巴黎。耀眼、刺人，但後世為數不少的藝術家，都從那亮點中得到養分。

海星的透視
語不驚人死不休

　　沿著雞蛋走。望著遠方高高聳立著的雞蛋走，就能到達達利家了。這是我二十年前踱步於一個西班牙與法國交界的小鎮──Figueres巷陌時，目光所依循的指南針。這間由劇院改建而成的博物館：棗紅色圓塔如城堡的建築物，筆直蠟綠的柏樹，牆上鑲嵌著的黃色三角渾圓浮雕，最獨特也最具個人風格的，是屋頂上那整排的淡褐色雞蛋，理直氣壯岸然地一個接著一個排列在博物館高空。一踏入城堡圓塔狀的內部，古褐色磚牆內鑲嵌著一格一格的落地窗，每個窗口站著一座銅雕塑像，庭中矗立著一艘擎天舉起的船隻，藉由玻璃窗透視到後面的畫作，這是達利的語言展示，整間博物館都是他的舞臺；就像他把二十世紀的視覺藝術當做他人生的舞臺一樣。抬頭一望，配著頭上圓形的藍天，好一個把自然鑲入藝術的達利風格布局。

　　這一切變成費格勒斯（Figueres）的地標，因為這小鎮出了一個語不驚人死不休的兒子──達利（Salvador Dalí, 1904-1989）。

　　西班牙人對「死亡」的感受，和「生」，是一樣重要的；二者是同時存在的──「死亡」，甚至在生之前就已經潛在。

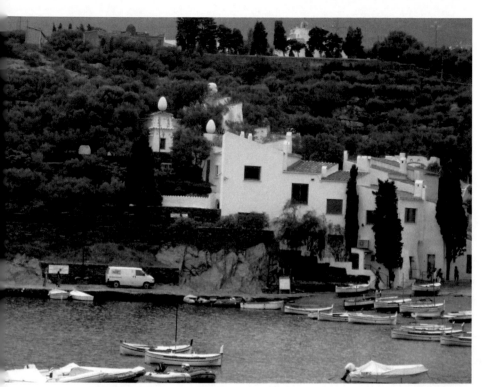

達利之家PORTLLIGAT

　　由這點才能知道為何達利的極端如此誇張。因為這律師家族的第一個孩子並不是他，而是那之前死去的哥哥；同時，在他的心裡，這兄長一直隨身在側，這也引出他潛意識裡的不絕動力，要證明給世人看。看，達利的存在，是獨一無二的；看，僅此一家別無分號。

　　不過，與其說達利是西班牙人；不如說他是加泰隆納人（Cataluña）來得正確。巴塞隆納這塊地域的人一天到晚要從

達利城堡

西班牙獨立出來，自己有自己的文化、語言、甚至國慶日。而達利的故鄉（Figueres），以及往後落腳的蟄居處（卡達克斯——Cataqués，珀緹喀——Portlligat，甚或至最後為妻子購置的城堡——Púbol 都離不開這片西班牙東北角的海域。此處，也是彪悍的加泰隆納民風最典型的地帶，那狂嘯的海風勁道，那稜角分明但色澤如蜜的亂石，那由烈日劃出的灼人瞳孔的海平線，最後，都回歸到達利精粹蒸餾過後的筆觸之下。

但是這麼遺世、這麼淳樸的漁鄉小村，卻是當時1930年代一個藝文風鼎盛的袖珍世界。畢卡索、香奈爾，那一群從巴黎來的最新思潮代表者、詩人，都戀眷這塊達利的海岸線。出世，入世竟如此不違背的並存著。

踏上珀媞喀——Portlligat 的沙灘時，就是這種感覺。怎麼腳底下的軟沙這麼原質感，落實在這麼荒

陬的漁鄉之下。恬靜海灣的一景一物都可讓我感受到這道道地地是百年來未曾遞變的自然生態，漁人，就住在隔壁。但是，這間傍海而依、和諧棲匿在一片山坡綠意的白屋，卻讓我上上下下盤走其內時，處處可驚遇藏匿在每個轉角的狂飆想像力。Portlligat，是達利如無殼的蝸牛般的神經質內心，自1930年代所尋覓而得的與世隔絕、平靜的歸棲；而那殼，是瑪拉——Gala。

　　因極怕與真實接觸，所以選擇潛入潛意識裡；而把達利的自戀與自虐提煉出來的，則是Gala瑪拉。

　　1929年卡達克斯——Cataqués的夏天，是一道毫無預警的閃電。它注定要把這個從巴黎來（還帶著一個女兒）的俄國女子和小她十歲的達利天雷地火地勾纏繫在一起。沒有原由，只

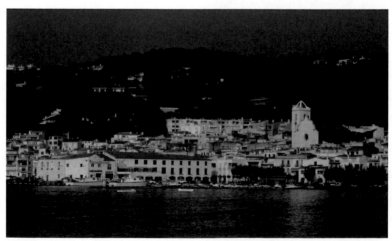

達利曾居住過的小鎮：迦達恪思

達利家中一角

達利畫室

因為一個是蝸牛，一個是殼。從此，他們展開了一生極端的互補與伴隨，繆思、母性、經理人，Gala 成為達利畫中唯一的女性。我看頂樓陳示的達利為 Gala 所設計出自香奈兒剪裁的衣服，實在為這片寧靜所蘊藏的戲劇性，感到一股炙熱的誇張和淺淺的搖首莞爾。

屋內沿著山勢所建，房間不規則的格局，樓梯彎延抹角，不怕麻煩的性格擺設，書櫃恰到好處的嵌在牆上的凹處；但令我腳步停下來的，是達利的作畫之處。一樓靠窗的一角，舖著白布的座椅，畫具上的顏料，窗外望去是海景，不知這片大海曾對達利透露了多少的祕密。一個白色的瓷盤上放著一副眼鏡，這裡是絕境的獨處，是醞釀「超現實」的一切。

達利藏書

　　達利的偏執，反映在工作態度上。從早作畫，至落日看不見光線為止，其間只允許自己短暫的用餐、休息時間。有人見他在昏暗的房裡依舊不停筆，但他是以內心的光，來照亮畫面的；也就是他畫面上那溫如潤蜜的筆觸、那些亮如海灘艷陽的光面，事實上，是他心中透射出來的──也就是他在內心所看到的顏色，那是「潛意識」的顏色。

　　達利曾言：「達利很簡單；這簡單就是達利（Dali is simple, this simple is Dali）。」這麼繁複，這麼巴洛克的佈置，這麼驚世駭俗的風格，怎麼會簡單？原因在於，達利離不開他的家鄉，離不開那一方一寸的海岸。他對西班牙那東北一灣的依戀與依賴的程度，就如一個極普通的農民或漁人絲毫無法離開那腳下的土地一樣，這就是達利口中「簡單」的真諦。

　　從Portlligat的一線窗望去。屋內形形色色別出新意的發明擺設；畫作裡一幅又一幅邏輯迥然的安排……霍然想到，為何

都在那個時代，不約而同地產生了佛洛伊德的解析和達利的心理透視，這一線窗彷彿讓我看進那時代人心的裂縫，想像力穿迎大海，無限肆意馳騁，試著解讀那個思潮的風采。所以，達利筆下女人身體上那一格格拖曳出的抽屜，或半開或緊密，代表的是心裡內的意識，有的已告白，有的仍未開啟。

目光與心裡的遊戲。達利小時上學時，課堂上整天作白日夢，牆上、桌面、角落的一個線條，一道裂縫，達利以目光，用力扳開，想像力隨即鑽了進去，讓裂縫無限擴張、演繹、變

線窗遠望的視角

成形似另類的圖案；腦海裡的輪廓藉由幻想來達成具體，這目光與心裡的遊戲，加上色彩烙印在心裡的過程，日後，成為他圖案雙重解讀的本源：七個女性的背影胴體，可組成一個骷顱頭；一隻天鵝可倒影成一隻大象。

漂浮的眼睛，潛入潛意識。

潛意識，超現實主義。Surrealism字面解義為：「於真實之上」。這是1920年繼達達主義（Dadaism）後於巴黎起始的一個文學風潮，主要代表人物有德國畫家恩斯特（Max Ernst）

達利城堡一景

和法國詩人布列頓（André Breton），所以，超現實主義是一由文學影響到美術領域的結果。不過，事實上，此源自一種症候群，肇因於第一次世界大戰（1918年）後受戰爭摧殘的士兵在身心所留下的夢魘——Post Dramatic Stress Disorder。這些潛伏在內心深處的畫面，也許表面上看不出來；但卻會在夢裡，甚至一輩子的行為模式裡一再以不同的姿態出現。藝術，為了解讀戰爭，解讀人心幽微闃闇情愫，不得不「看破」、瓦解這一切表象，推翻既有的價值定義，直指最深處的黑暗，把模糊不清的內心輪廓，攤在西班牙的陽光下，熾熱的呈獻。

1938年7月19日在褚威格的陪伴下，達利來到從維也納逃亡至倫敦的佛洛伊德家中，並親筆為他畫了一張素描。褚威格沒敢給佛洛伊德看，因為，他後來對人表示，在那張的畫中已經看到了死亡的訊息。隔年，佛洛伊德去世。

但是，達利說：「作畫對我來說，太牛刀小試了！我畫得很糟，因為這樣才能活得久一點。」——意旨：才不會像莫札特那樣曲子寫得好卻短命。

這性喜誇大其辭的癖好和Gala深愛奢華貴族排場的個性，在他們的晚年，得到一個強烈對比——那是Púbol的寧靜。Púbol對我而言一直是一種神祕的存在，十幾戶人家圍著一個山陵上稍高的昔日貴族城壘，其餘就是一片無際的田野和謐靜。Gala晚年厭倦了人來人往，要求達利為她購置一座城堡，隱蔽渡日，同時厲行：來者非請勿入，抱括達利在內。Púbol城堡的花園乃至屋內的一景一物都出自Gala的意見和達利之

手，碧綠濃蔭的庭院，不時
出現達利畫中題裁的雕像；
或沁涼噴泉的一角隅，在在
凝蔽了這麼多的詩意。但
是我獨鍾的，是城壘庭院前
的那張搖椅，隨著夕陽，所
望下去平緩的平原，一種神
祕，一種慰藉，一種詳和。

　　達利以高齡辭世於自己
家鄉，他將所有的作品及博
物館贈予西班牙政府；他和
Gala那超乎常人理解程度的二
重唱，就此落幕。這對無縫
組合的演出和達利那畫作功
力上寫真的能耐，可說是幾
近完美；不過，達利不愧是
達利，他說：「別害怕『完
美』，因為人是永遠無法觸
及這境界的。」

如那隻有著骷髏腿骨的大象

回首之淚
西班牙的最後一顆寶石—— 記阿爾罕布拉宮

　　我一直認為，西班牙南方的阿爾罕布拉宮（Alhambra），
是帝國主義「時間」和「地理」上的起點。

　　1492那年，哥倫布側立在西班牙女王伊莎貝拉（Isabella）
身旁，目睹了摩爾人君王布阿比（Boabdil）親手將阿爾罕布拉
宮苑大門的鑰匙呈降交予女王。

　　我總認為這位末代君王的離去，彷彿冥冥之中啟動了世界
的某一穴竅，讓整個人類歷史蟄動，接著發生了一連串意想不
到的變化。

　　因為，哥倫布很快地啟航了。他發現了新大陸。三艘飄著
西班牙旗幟的船隻，本來要去的是亞洲，為的是香料、絲綢。
這位義大利布商的兒子本來尋求的是葡萄牙國王的贊助，但精
諳航道的葡萄牙皇室一眼就判斷他的計劃有誤，這種航法是到
不了亞洲的；這一來，促使哥倫布轉向西班牙皇室求援。女王
伊莎貝拉（Isabella）經過多重的考慮之後允助這大膽的計劃，
同時在收復境內最後摩爾人治理的阿爾罕布拉宮後，她有餘力
並且有心轉向海外尋求更大的未知數。哥倫布則出乎眾人之意
料、無巧不巧地發現在歐洲與亞洲之間的大西洋上，竟還有個

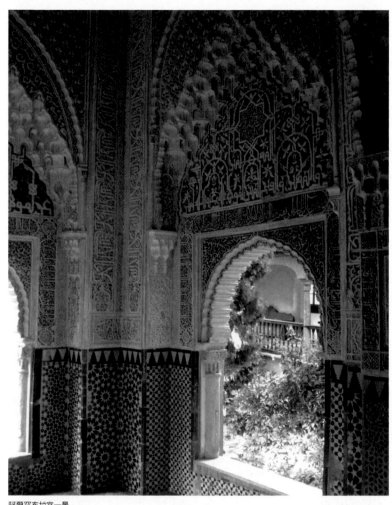

阿爾罕布拉宮一景

美洲的存在。（哥倫布至辭世都一直認為自己抵達的是印度東岸，因此，西班牙文「美國」這一字為：Las Indias）。

　　伊莎貝拉女王正確的投資了哥倫布的遠洋航程，不偏不

倚，準確的把美洲新大陸囊括入自己帝國版圖。接下來的還有南美洲、亞洲諸群島，連臺灣都來過。

　　同時，在歐洲大陸上長達數百年打著基度教文明旗幟的「收復失土」計劃（Reconquista）終告落幕。這得從711那年談起。一支來自中東沙漠的遊牧民族，因王朝內上演著爭權謀殺的戲碼，一位倖存者憑著馬匹和《可蘭經》亡命至北非，繼而渡過地中海，來到西班牙南部一帶，此後，伊斯蘭文化滲入南歐，留下了至今處處可見的痕跡。沒有比來自沙漠的民族更深諳水脈的來龍去脈；也沒有比身處艱困不利的後天環境的子民，更知曉如何以最簡約的方法，設計出最繁麗的宮苑。巧妙運用水力工學的庭院噴泉，壁上雕飾的活靈線條，色彩綺麗的穹蒼窗櫺；甚至，今天很多西班牙人那特有的螺旋式捲髮，都和這段長達七百多年的伊斯蘭文化血緣脫離不了關係。

　　阿拉伯人發達的水利、天文、土木工程、醫學等知識，甚至語言，從此隨著饒勇的先人，在這一片新天地，一點一滴的滲入、生根。最重要的是，這些篤信伊斯蘭教的摩爾人，對其它族群的信仰並不干涉，而是保持一種寬容的態度。這讓當時懂醫學和熟嫻理財的猶太人，首度得以安身立命。南方的這塊伊比利半島，好不熱鬧，語言、風俗各不相擾、你我彼包容，彼此滋養著過了數百年。

　　而位於葛拉那達城山頂的阿爾罕布拉宮（Alhambra），就是伊斯蘭文化的精粹呈現。

　　葛拉那達城（Granada）於十四世紀時，是她的

全盛時期，阿爾罕布拉宮（Alhambra）就是在這段時間精雕細琢而成。我只要稍稍引述一位詩人所描繪的阿爾罕布拉宮，就足以令人陶醉：「蔥綠縈繞的山丘，彷如城裡拱擁的皇冠；阿爾罕布拉宮，即如顆閃亮的紅寶石，鑲嵌其間。」但，我想世上可能沒有適當的文字能描繪這座宮苑的點滴；即便是音樂，試著揣摩她那夜間噴泉的晶瑩光輝，也不得其萬妙之一。於此，只能試著從建築談起，基本的架構點出，一窺阿拉伯人的美學智慧。

隱藏在翠綠間，遠山白雪下的阿爾罕布拉宮，不似歐洲宮闕富麗堂皇刻意彰顯於外，而是僅以樸素堡壘高塔順勢若隱於山頭；別有洞天，則為步入後的第一個驚艷。層層疊疊的屋陵並不採對稱排列，迂迴幽轉，卻是一間比一間繁麗、精緻；宛如撥開

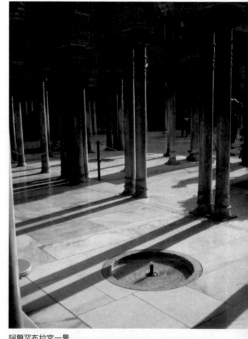

阿爾罕布拉宮一景

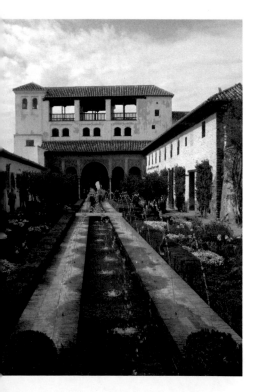

帳幕，一幅幅令人屏息的傑作豁然映入眼前；循序漸入驚歎的高弦，蘇丹王的富裕威儀，無形儡囑人心。苑外，阿拉伯人對水的智慧，展現無遺。山頂宮苑的庭園，處處輕盈潺潺流水不絕（水源來自六公里外地，如何引上山，供二千多人和十個澡堂所需，這就不是今天賴於現代動力的人所能想像）。長方形噴泉鑲於叢花綠意之間，水柱由邊緣向內心噴出，不偏不倚地由池中心一個石雕托盆掬接於內，再引入地下灌溉週遭園地。他們彷彿在和真主阿拉所賜予的最珍貴的珍珠，玩著一個難度極高的力學遊戲，還樂此不疲。西班牙炙烈的陽光，透過水珠的洗禮，頓覺涼意沁人。長方形的池子，直列於大器的宮闕門前，這非偶然，而是為讓整座宮闕精準的倒影在水中，水中宮闕微微隨風飄逸，兩宮闕一實一幻，象徵無盡的永

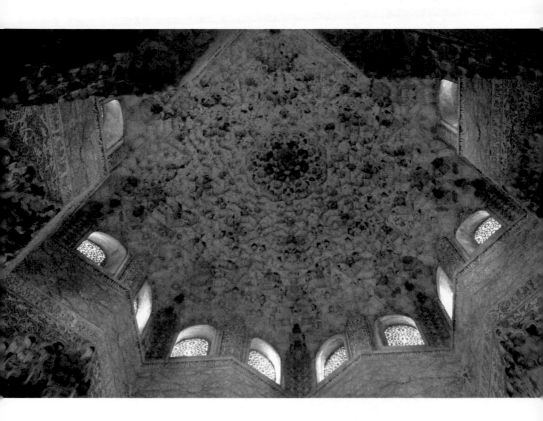

恆，這已經是人造的海市蜃樓了！水中倒影鑲襯於藍天之中，顯得輕盈搖曳，一縷白雲飄過，恰似地平線頓時被抽離──彷如天上人間。

宮闕內的基調，不是以排場繁麗為要，而是精巧細緻的雕琢藴含於內。比方有扇通往要室的門，一片只能向內推，另一扇僅能往外拉，如此關卡的通行就密而不洩，滴水不漏了。伊斯蘭的精緻，習於極綺麗富線條的畫工，別於歐洲慣用的沉重石材，他們靈活應用石灰快乾、可塑性強、趨毒的特性，摘錄可蘭經文鑲嵌其間，刻上繁麗的飾紋，複雜如視覺迷宮但華美

如繁星，一仰首，令人應接不暇。

　　穹蒼的工夫，最幽默的，莫過於澡堂。《可蘭經》教誨的子民，極重視沐浴清潔和個人衛生，不似凡爾賽宮內的貴族，慣以香水和一支插在假髮上的飾針來遮臭搔癢。因此和古代羅馬人一樣，凡阿拉伯人所到之地必盛行於澡堂的興建（而且在這座Alhambra宮，已經有今天抽水馬桶的發明了）。三溫暖為必備設施，蒸汽浴的拱形天花板，除了瓷磚、雕工之外，還用玻璃設計成許多星星的天窗，朦朦朧朧中，光線射進，似可踩著星星在地上玩；而這些玻璃星星一旦遇到室內蒸汽壓力過大時，又會自動往外撐開，達到安全通風的效果。美學與實用併濟，是阿拉伯人務實又浪漫細膩的一面。在當時，還有盲人樂師在一旁奏樂，我想，就算當今最高檔的Spa，也比不上那細緻與奢華吧！

　　也難怪，雄才大略的伊莎貝拉女王率領萬軍，臨城山腳時，亦遲遲不敢冒然進攻這摩爾人的最後一個城池。十五世紀後半，伊比利半島有兩椿婚事大大扭轉了乾坤時局：一是1469年時伊莎貝拉和斐迪南的政治聯姻；二是Alhambra蘇丹王「不愛江山，只愛美人」──一位伊斯蘭教徒愛上一位基督徒的愛情頌歌。伊莎貝拉來自中北部西班牙的王朝，而斐迪南代表著今巴塞隆納東北部一帶的皇室，兩人聯姻，為今日西班牙的雛型奠下根基。伊莎貝拉可說是史上首位的女權主義者，她結婚的前提是和夫婿協訂：「汝與我同發施令。」（tanto monta, monta tanto）這一來，Alhambra城下，有著伊莎貝拉的馬上身

影，就知道這座城池的意義了。

聯姻的同時伊莎貝拉還有一項雄心大計——「收復失土」（Reconquista）。從摩爾人駐足歐陸起，和伊比利半島各諸侯有時聯合、縱橫、有時衝突，達七百多年，取得一種巧妙的平衡（當時好些城市，在摩爾人的統治下，成為百萬人口的強大重鎮）。而伊莎貝拉想一舉結束這政治生態，也就是創造一個純粹基督教文明的國度。從722年一直打到1492年，最後只剩葛拉那達城。伊莎貝拉認為，要統治全歐洲，得統一其宗教；只有人心一齊之後，才有真正的和平。所以，「一個王國、一種信仰、一把劍」——是她的信仰。

🍃 摩爾人的最後嘆息

而Alhambra城內竟也發生了極戲劇性的變化：蘇丹王愛上一個被擄獲的女基督徒。他不惜將王儲布阿比和前妻囚在高塔內，立新歡為女王。這一切的矛盾，比羅密歐與茱麗葉還荒謬無解。對王儲而言，於公於私裡外都是夾攻，布阿比從塔中脫困而出，登基，成為伊比利半島上摩爾王朝的最後一個蘇丹王。

望這獨聳的高塔，繞首環伺，周遭空無一物，我想像著，這非具有異於常人的勇氣與智謀，否則是無法由此輕易脫身的，更何況身邊帶著位老媽媽。這表示著布阿比具備勇敢、行動力、果斷的一面。但這種情境下即位的布阿比，是該做何

觀感？放眼望去，整個歐洲大陸只剩下自己這伊斯蘭國度，但七百年了，多少世代的族人根本已不知原鄉為何物；甚至就連很多當時的西班牙人，他們的阿拉伯語都說得比拉丁文好。從碉堡窗外望下，伊莎貝拉的兵馬圍峙，綿密數里。這城門該守還是該啟？

布阿比的任何一個決定，都要一個人概括承受所有歷史的重量。彷如阿爾罕布拉宮苑內那纖細的大理石柱，卻撐托著層層繁麗、如天篷般下垂的雕飾。他一個人扛起阿爾罕布拉宮：決定不動干戈，交出城池的鑰匙。

大敵臨門前，卻選擇不戰而降。不難想像，一定有重臣堅持玉碎，否則就該把阿爾罕布拉宮當成自己的墳墓；布阿比力除眾議，是畏縮膽怯了？還是獨自認清了大局已去？這一來，布阿比保全了全城性命──甚至敵方數萬人的性命。但同時，身為結束七百年來王朝的罪人，他必須承受週遭所有人的責難；還有，包括來自自己母親的眼神。來自親生母親的責難，往往是最重，最難承受的；不管這個孩子是一國之君，還是一個普通庶民。最後，還包括所有族人──所有後世族人的嘲笑，笑他是兒皇帝──笑他，像孩子般地哭了。

布阿比的母親見了這眼淚，不留情地回應：「若之前不能像個男人一樣保衛城池家園；事後就不要像女人一樣流淚。」阿拉伯男人的尊嚴、驕傲，在這句話下，殘存無遺。阿拉伯文化裡，男女角色扮演分明，該流淚、能流淚的，是女人；男人無法保護家人、家園，是沒有份量，不夠格的，是有愧於獲得

尊重的。

　　離去前，布阿比只提出一個深富「意境」的條件：要求對方把他踏出城外離去的那扇門封起來，此後，再也不要由人跨經。他以「蒼涼」，為自己畫下了一個極尊嚴的句點。西班牙國王伉儷雙雙，也是王者之風，爽快地答應了此一條件，將布阿比離去後的出口，不著痕跡的封埋融入城牆裡。

　　這承諾，竟然維持到數百年後的今天，好個君子之言！

　　望這那扇和牆壁幾乎分不出的門，它，僅是位於側牆一道微不起眼的邊門。這很真確地反映了阿拉伯文化裡的一個精髓思想：樸實不華的但風骨傲人。布阿比離開時僅選擇了一個淒涼卻又平凡的態度，讓宮院裡一草一木，每磚每瓦，絲毫無損——彷彿出門轉身閂好大門而已。一切在他離去後，不見痕跡地趨於平靜；連夢，都鎖在Alhambra內了。

　　原本想把記憶「封塵」，留下身後一個句點的；但，做不到，凡是人都做不到，更何況是住過如天境般的阿爾罕布拉宮的布阿比。天地蒼茫，何以為家，出城之際，他必感到背後目光灼灼刺人吧！一行人抵對岸山頭，布阿比回首Alhambra留下淚來，當作告別吧！今天，這裡西班牙人給了它一個詩意的地名：「摩爾人的最後嘆息」。此情景恰似中國南唐李後主的：最是倉惶辭廟日，教坊猶奏別離歌，垂淚對宮女——正是無限江山，別時容易見時難，流水落花春去也，天上人間。

　　古今亡國之君悲愴悽楚如出一轍。這聲出自末代王者的最後嘆息，我想，天地都要為之動容。

　　古今多少朝代，輝煌到只剩史上隻字片語，而不見一磚一瓦的蹤影，全部消失在意氣一時的摧殘之下；而布阿比卻做出如此有別於歷代君王的決定，降後、出走、封城。一人承擔了四面峻厲而來的責難，卻無形中挑起了看不見的文明重量，我們不難想像那局面，是何等的卑屈、無奈又沉重；但此舉卻如宮內那細棟樑柱，乍似細弱，但支撐了一個伊斯蘭文明繁華穹蒼的一片天空。

　　光是此舉，令他百世不朽。

　　「收復失土」計劃（Reconquista）終告落幕。歐洲各處大舉鳴炮慶祝，羅馬天主教正式純粹地統領了歐洲大陸，再也沒有其它宗教棲身的餘地了。

　　其實，這正開啟了另一個極端黑暗的一幕。

　　西班牙女王為達以基督教文明為統一的信仰準則，對外精準的押對了哥倫布的遠洋航程，展開殖民世界並宣揚國教威儀；對內則設宗教裁判所，滅除異教徒。在統御疆領上，伊莎貝拉女王是算準了；不過，要收編人心，藉的是由宗教除異嗎？這點，她失算了。趕走阿拉伯人、猶太人其它他族群的收復失土政策，接下來的結果是：壟罩歐洲大陸長達數百年的黑暗中世紀；是宗教裁判所的恐怖統治；是人人可自由心證、互為鷹犬、無限上綱的揭發密告（如只要見某人不吃豬肉──或可能是猶太人的象徵，則可向宗教裁判所打小報告，火刑處死可疑者後，告發者可瓜分其財產）；是直到十九世紀的1829年，西班牙的最後一所宗教裁判所停止才運作。

　　阿爾罕布拉宮一攻陷後，伊莎貝拉馬上下令：境內的猶太人若不改信天主教就得離境。約二十萬人選擇放棄自己的家園，出走北非、希臘、中亞；堅持己見者，則得面對火刑的伺候。接著1504年，輪到伊斯蘭教徒，許多優秀的醫生、學者、專業知識技能人士，為了顧全性命，不得不離去。

　　等清一色異教徒鏟光光後，少了伊斯蘭的色彩與優秀人才的凝聚，歐洲急速地陷入人文貧乏、衰退，只剩中世紀的黑暗——先是理性的黑暗，再是人性的黑暗。

　　等到漸漸清醒時，已經是文藝復興的時代了。

　　很早以前，這裡西班牙南部的塞爾維亞（Sevilla）是羅馬帝國哈德良皇帝（Hadrian, 76-138；電影《羅馬浴場》內述之君主）的出生地；還有羅馬暴君尼祿的教師與顧問，也來自此附近的索朵巴行省（Córdoba）。伊莎貝拉說來，是奧地利王國女王瑪麗雅‧德蕾莎（Maria Theresia, 1717-1780）的曾祖母，當西班牙海外的殖民地幾成日不落帝國時；奧地利王國亦藉著聯姻政策，橫跨法國[1]、義大利、南德和整片東歐地域，在歐陸霸權一時。

　　王朝遞嬗，君主輪替。但我對這位摩爾君王的最後嘆息，念念不忘，似隨耳縈繞可聞。

[1] 奧地利王國慣以聯姻來統治廣袤疆領，王室名言：「他人忙著打仗，我者忙著聯姻。」其中最有名的，屬瑪麗雅‧德蕾莎（Maria Theresia）的女兒安東尼特（Marie Antoinette, 1755-1793），為法國國王路易十六上斷頭臺之妻。

俄國

普羅高菲夫的笑意

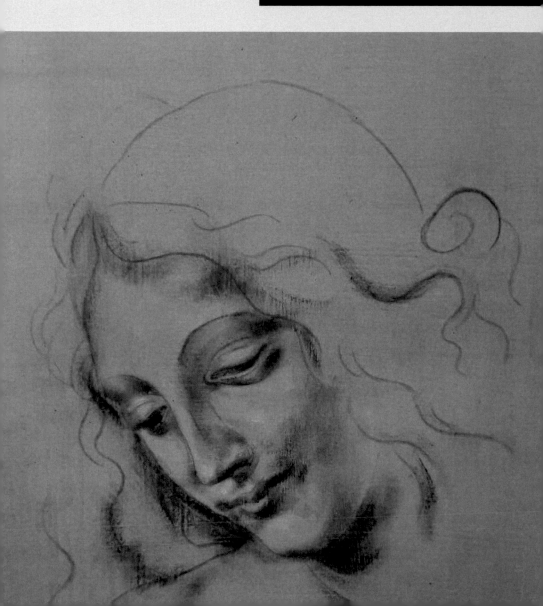

1918的詛咒

　　1948年，冷冽的西伯利亞勞改營出現了一個雙眸黑炯深邃的女子。她披著散亂的黑髮，那對靈活的雙眸驚魂未定地環顧了週遭一回，隨即，整了整頭髮，深深吸了一口氣，坐了下來。這是一個西班牙女子，被流放到這一片凍冽可怕的淒涼。營裡有人咬耳朵說她是女間諜，聽說是西方世界派來的；但是，相處之下，她一開口，隨即哼出極優美的旋律，唱出這麼美麗歌聲的可人兒，怎麼會是間諜？難道用藝術當手腕蒐集情報？此外，聽說她還有兩個兒子，兩個兒子都在莫斯科。母親，無預警地臨時被帶走了，那孩子怎麼辦？

　　西班牙的女子應該是生活在南國的綺麗風光下，笑聲銀鈴地閃爍在陽光下的。但迎接這位南國女子的，是西伯利亞那零下四、五十度的嚴峻酷寒。聽說，不，這不是聽說，是真的，她來之前，先生跑了，跑去和一位小二十四歲的文學系女孩結婚。喔！只見新人笑不見舊人哭。但是她沒哭，她的名字是：Carolina Codina，簡稱Lina——璃納。俄國作曲家普羅高菲夫（Sergej Prokofiew, 1891-1953）的太太。

　　我不知1918那年到底有什麼詛咒，會發生那麼多事：克

林姆特（Gustav Klimt）死了，維也納新藝術風格的代表建築師Otto Wagner也走了；第一次世界大戰結束，哈布斯堡王朝歷時數百年的稱霸正式殞滅；德國的威瑪共和國成立；美國威爾遜總統公佈十四點條約，一堆國家相爭著獨立（捷克、匈牙利、巴爾幹半島等國家）。同時於文化發展上，普契尼（Giacomo Puccini, 1858-1924）好幾齣新的歌劇在紐約首演；地球另一端的俄國開始大革命（1917年），沙皇倉促落逃……但我覺得最致命的撞擊是：璃納──Carolina Codina在紐約遇到普羅高菲夫。

1918年的那一刻，改變了一個女子的全部人生。

Carolina Codina是一個在那個年代十分罕見的國際化的女子，即便是現在，也很少人有這樣的文化生長背景。她出生於西班牙首都的馬德里，那是十九世紀末前三年（1897年）的事。父親是西班牙人，母親則來自俄國，雙親皆是聲樂家。她不只成長在雙語環境（我必須說真正精通熟稔雙語的人實屬鳳毛麟角），幼時，還因曾居住瑞士的日內瓦而學會了法語；稍長，舉家移至美國紐約，她成為在大都會西方世界接受新教育的女性。

Codina長得什麼樣子？很美，我只能驚嘆造物的神奇。鋼琴家魯賓斯坦第一次看到她時，悄悄地把普羅高菲夫拉到一旁問：「你去那裡找到這麼美麗的女子？」那是一種自覺、聰穎又不失友善親切的美；尤其那對深邃的杏眼，濃郁的黑，透露出一個不凡的活靈。這種靈魂的活靈，我想是來自掌握多

國語言的成長經驗，進而衍生出一種善解人意的溫暖和聰慧。
Lina──璃納克紹其裘，也像雙親一樣成為聲樂家，先後從紐
約到巴黎、米蘭求藝研習，她和普羅高菲夫相識於美國的大都
會紐約，那時她21歲。27歲羸瘦、尚未成氣候的普羅高菲夫首
度離開俄羅斯，路徑行經西伯利亞、日本、夏威夷，來到美洲
大陸想在西方世界探一席之地。Lina──璃納聆賞了普羅高菲
夫在肯內基的音樂會，第一號鋼琴協奏曲。曲畢，她的朋友興
奮得要去後臺找作曲家；璃納不然：「他很精采沒錯，但為什
麼我得趨前去捧場──自我矮化？」

　　請注意：一個27歲才離開自己居住地的人，和一個從小即
接觸過不同文化、同時能無腔調掌握六國語言的人，那視野，
審美養成是截然不可同日而語！

　　以前彈普羅高菲夫的作品，總有一種感覺：捉不清這個人
的神貌，總覺得像變色龍一樣。並非無法掌握其作品──還很
上手──只是那音符的背後到底藏著是誰？乖張謬戾、極端的
表現力，處處染著出奇不意的想像力；芭蕾舞曲這麼震撼誘
人，器樂作品如此深刻的與魔鬼打交道；但越是震撼，我越是
無法看清這人真正的精神圖像。那種荒謬的感覺、那股懸念，
一直隱隱延續著──直到我看到Lina──璃納的照片為止。

　　Lina──璃納很美。

　　造化弄人這句話，在Lina──璃納身上展現得最為徹底，
甚至簡直徹底得令人毛骨悚然。舒曼、馬勒，新婚之際，都獻
上自己所譜的歌曲給妻子。馬勒送給艾瑪的傑作是五首《呂克

特歌集》（Rückert Lieder）；而舒曼那首寄予無限期望的歌曲——《呈獻》（Widmung），則是給克拉拉的告白——希望藉著愛妻而找到那個昇華後、更完美的自我（無獨有偶：兩個人都用了德國詩人呂克特的詞）。至於結局，我們都知道：馬勒太太紅杏出牆；而舒曼則進了瘋人院。但同樣是五首歌曲，普羅高菲夫新婚獻給Lina的曲子（作品36，詩詞作者俄國詩人Balmont）簡直是詛咒，災難的詛咒。

因為，這首作品的終止式停在《古拉格——Gulag》，Gulag是她的結局。

什麼是Gulag？請參見索忍尼辛的著作《古拉格群島》。孩提時代只知道這位被供奉為反共文人的俄國作者，當時只知其名而不知其文本所意何哉。直到看到璃納那張瀕臨精神錯亂、卻強忍著的入獄檔案照時，才知道，那是多麼恐怖的地方，多麼邪惡的一段歷史。

遼闊的太平洋上，某些蔚藍的角落，偶爾會散落一些美麗的群島，天堂般的海灘，燦爛的陽光，盛開的奇花異草。但「古拉格——Gulag」是不見天日的勞改營，人間煉獄，是那個年代史達林政權為肅清異己所設置的數不清的牢營（古拉格——Gulag取俄文第一個字母縮寫譯音）。它們星羅棋布得多不可數，像群島一樣的分佈在冰天雪地的蘇聯各地，所以索忍尼辛把這一連串勞改營稱為「古拉格群島」。

一朵南國的藝術花朵，竟然飄落到古拉格其中之一的一個島。這裡已經不是命運弄人這句話能道盡的了。

普羅高菲夫3D思維超現實主義的音樂架構

　　荒謬的音程跨越，臨界在和諧與不平衡之間的架構，逼人咄咄的節奏，聲部再一次於意想不到的地方凌空而出，斜裡刺出，主題呈擴張式、反覆地呈現，他把音樂提升到3D的思維，讓我一下子找不到現實與超現實之間的關連。他是音樂的超現實主義者，把達利的視覺藝術音樂化、甚至文學化。為何說文學化？

　　普羅高菲夫曾寫下精采的短篇小說，2012年才被發掘出版。在這之前，沒有人知道這位作曲家竟也留下這麼多文稿，而且水準不遜於果戈里（Nikolai Wassiljewitsch Gogol, 1809-1852）、卡夫卡等人。首先，他讓巴黎鐵塔像果戈里的寓意小說──「鼻子」一樣，跑了，趁著黑夜，踮起腳尖，小心翼翼地跨過巴黎城街，一路跑到美索布達米亞平原，途中遇到德國軍隊要射擊它時，它靈活旋而一轉，像螺旋一樣飛上天去了（這裡我看到了普氏在作曲上常慣用的手法，那種立體式的佈局，那突如其來的3D思維）；不然就是像「艾麗思夢遊仙境」一樣，一朵紅磨菇帶著一個小女孩，來到地底王國，參觀了一切人類所想像不到的事物，有軟如絨布的蘑菇大隊當轎子，有由螞蟻搬來的鑽石鑲造而成的皇宮，能寫出這般動人的童話，難怪，普羅高菲夫會譜出《羅密歐與茱麗葉》這樣繽紛、曠世獨傲的芭蕾舞曲；另外，最令我擊掌的故事是：一對

坐在雲稍，世人凡眼所看不見的姐妹的對話。紫色的那位搧動著雙翅，兩腳在輪子上不停地踩著，伸著筋骨說：「妹妹啊！你知道，我多累嗎？一直踩一直踩幾千幾百年來都不停地踩⋯⋯。」紅色妹妹則蒼白地說：「我懂的，我無止無境地永遠不得動彈，一成不變的動彈不得⋯⋯。」於是這兩個人決定脫身，他們一個是「時間」（紫色——紫外線），一個是「空間」（紅色——紅外線）。

這種精采絕倫立體式、形而上的音樂思維，所來何處？源自於普氏早期深度廣泛閱讀了不少德國哲學家的作品所致。誰是他的養分？康德、海德格、尼采。這一來，我就懂了，他從抽象文字思維，擷取了日後藝術人格形塑奠基的養分。

日常生活上，普羅高菲夫完全耽溺、純粹處於自身內心的精神世界——pure in spirit。他果然摒棄了「時間」與「空間」！對他而言，這種處於形而上的狀態，才是真正的存在；忠於獨朔自身的藝術語言，則是生命最高的準則，優先於一切。但請別以為他對現世不熟悉，日常生活上會拙態百出、惶惶無助，像被刮鬍刀割到了，不知所措；就朋友所言，他對自己藝術生涯的經營，那完美的程度，簡直凌駕於一切生意人之上。

這裡有個他自己寫的故事，可測出普羅高菲夫對人性世事到底了解到什麼程度——「鐘錶匠的故事」。一個鐘錶匠往生後，被遣到地獄去，經過大小魔鬼百般折難，卻仍一口氣猶在。最後總魔王來到他面前說：好漢子！我正式升你為魔鬼團

隊一員！待一會兒，你就得出任務，回到凡間，去誘惑你那最好的朋友。當然，你不會以原來的樣子出現在他面前，而是變成一位有著黑眼珠的妖嬌女子。當他深深迷戀你的胴體而不得自拔後，你就一直對他予取予求、需索無度，讓他為你鋌而走險。等到他不擇手段偷搶不拘地、壞事做盡東西到手後，你就轉身棄之而去。這時，你就來我這裡，找我分紅。

　　各位讀者，對人性這麼了解的人，怎麼會不懂經營自己的事業、不諳世情？生活上的拙劣，是藝術家一種變色的方法，一種可以免去操煩瑣事的藉口。普羅高菲夫有首鋼琴曲名為《給魔鬼的建議》，和這小說簡直相互輝張；但我看普羅高菲夫向Lina的求婚，才是「魔鬼的建議」。

　　普羅高菲夫從美洲大陸落腳巴黎後，這段十幾年的時間，他和Lina——璃納兩人間而共同演出，或間而和當時風靡巴黎的俄國芭蕾舞團合作，形成一個海外藝術家的團體。巴黎，成為他避開了俄羅斯革命後那動亂時局的避風港。為要提煉萃成終極的永恆，他可說是二十世紀最具張力、想像力最出奇爆發的音樂語言使用者；但在個人上——如他兒子日後所述，情感則極端自私貧乏——幾近冷血。

　　三零年代初，布爾什維克（Bolshevik，俄語：多數派）政權下的史達林開始對這些流亡海外、在西方世界立了一席之地的音樂家招手。「歸來！……我欲歸來！我需要嗅那刷透的雪的味道，要再度體驗那刷透的冷……是的，我欲歸來！」這一段sentimental ——善感的話，是普羅高菲夫1936年回歸俄國前

所不能承受的鄉愁。十八年了，他在西方世界遊走十八年了，卻越是強烈思念那白色的國度。最後，在俄國當局提出許多誘人的條件下：教職、委託創作、定期演出機會，他和Lina——璃納舉家返俄。這一步，代表著Lina——璃納身後那個西方世界的門，「砰」！的一聲，關了起來了。

不過，普羅高菲夫一點也不是個善感sentimental的人，對自己的事業經營得完美極致。他接受史達林的邀約，不過當等一家人落腳莫斯科後，很快就得發現，當局開出的條件一項一項落空，代而取之的是監視、限制、並以有色妒意的眼光看待這些所謂的西方人士。普羅高菲夫和史達林的文化政治立場，時而唱和，時而鬧彆扭；但對Lina而言，人生真正的地獄才展開。

我一直不解，以一個曾在紐約、巴黎、米蘭求學，遊走六國語言的社交層面，這般見多識廣的人，怎會做出自願投入鐵窗的決定？如果說普羅高菲夫相信了史達林的承諾，那是藝術家幼稚面的表徵、天真的以為可以歡心地信得過政治（肇於孩提般的鄉愁加上內心對祖國理想化後的投射）；那Lina的錯誤在於：以為「母語」（她的母親為俄國人）即等於可安身的國度。

西方世界長成的背景，對巴黎時尚敏感的品味，Lina一切的一切都是西方的。藝術家也許不是那麼在意外在的物質；但鐵幕對自由的限制，對人性的扼制，才是藝術家的頭號大敵。Lina面對的還不止此，1941年，普羅高菲夫撇脫家庭和新歡跑

　　了。更致命的是，當時世界的兩極鐵幕之牆越築越高，一副勢
不兩立的執拗，這導致俄國當局不承認所有在西方國家締結的
婚姻。這一來，可方便了，普羅高菲夫連婚都不用離，光明正
大的重婚去了，那是1948年的事。這對 Lina 有著災難性的極
鉅影響，因為沒幾天後，蘇聯當局即以她西方人士的身份（喪
失了保護層），藉口羅織一間諜罪，誘捕送入西伯利亞的勞改
營。在這之前，Lina 不是沒試著再回到西方世界，但是這些舉
動，反而變成極不利於她的「通敵」——無聊——藉口。「間
諜罪」，一判——二十年。

　　一朵南國花朵，就此飄零至天寒地凍的非人世界。

　　八年後（1956年），獲特赦，Lina 出來了，特務機構還故
意讓她獲知那只是一場莫須名的扣帽子。這八年期間她沒有收
到普氏的隻字片語，兩人從此沒見過面——見不到了，普羅高
菲夫早在1953年和史達林同一天死掉了。

　　離開那片天寒地凍，並不表示 Lina 就自由了。她一直到
1974年才被准踏出蘇聯一腳步，她再度回到巴黎，最後以91歲
高齡於倫敦辭世。

　　西方世界仍以她為普氏正式合法的婚約人，一切版稅均歸
她所有。Lina 晚年一直想把自己的故事講出來，但是她講不出
來，她的兒子對寫傳記的學者說，那段勞改營的日子，她被刑
求、逼供、三個月不給闔眼、已臨界被逼瘋的狀態；但是，她
一只親手繡花的麻布提包裡，一直裝著樂譜，普契尼的歌劇、
威爾第的《弄臣》；最令我感到荒謬不忍的是那首蕭邦的歌曲

——《希望》。

　　下回，要彈Prokofiew的曲子時，請想想這位美麗女子的臉龐吧！

聲聲入耳，事事關心
音樂的魯迅

　　音樂是一項奇怪的藝術，她受到一位繆司女神的掌管。這位女神，生來殘疾：她少了兩條腿。因此，她在世上既無法站立、也無法走路；但還慶幸的是：她有一雙翅膀。

　　不過，這對翅膀卻像是遭到捉弄般的殘破不堪，稀稀洞洞的，薄弱不禁風。但她卻一輩子吃力地煽動著這股雙翼，不斷地揮動著，想盡辦法往高處飛去。

　　花了極大力氣，離開水平線後，就算在高空中，她仍必須躲避來往毫不留情的飛機及工廠所吐出的濃濃的黑煙，以免意外墜殞。這位殘疾的繆司，依舊不斷勇敢地舞著翅膀向上高飛，並且鼓勵著少數的一群人，製造一些「奇怪」的東西。這些東西之奇怪，怪到幾乎不與世人有任何關係；也沒什麼用處 ── 同時也無人在意它。

　　這些「奇怪」的東西，叫做「作曲」。

這形而上的寓言，是一位叫艾斯勒（Hanns Eisler, 1898-

1962）的音樂家，對「音樂創作」這一回事的比喻。

　　與前文〈1918的詛咒〉照映，這篇短文和普羅高菲夫那精闢的擬人寓言，有著同工異曲、不雷而同之妙。兩篇文中，繆司都有翅膀，掌管的是與人間煙火極少關聯的「藝術」、「時間」或「空間」。曾經有位朋友說藝術家是雲端上的人，意即在此。翅膀，象徵著抽象的思維，而且「不具目的性」；和入世所在意的「實用層面」，恰呈反向進行。

　　不過，也許有鑑於此，偏偏有個音樂家要走入人世，並且走入勞動階級的世界，他是奧地利作曲家艾斯勒（Hanns Eisler, 1898-1962）。今天柏林一間音樂院以他的名字為校名，這位出身維也納的作曲家，一輩子深入勞工階級，積極從事社會活動，反戰且反對法西斯主義。十分另類，不是嗎？

　　這裡，我想從維也納的一間咖啡廳談起──位於查理廣場、歌劇院近呎的「博物館咖啡廳」──Café Museum。百年老店常常聚集著一群騷人墨客、藝術家，維也納世紀末時出現的身影還有一群十分前衛的音樂家，那就是荀白克師生。

　　艾斯勒出身於一個組合頗另類的家庭，父親是哲學家還是位博士，母親則是位工廠女工，這背景似乎預告著他日後將走的路子。艾斯勒隨荀白克學音樂，在這段維也納的歲月裏，兩人發展出亦師亦父及藝術家之間相互激賞之情。我們來看一下荀白克對這位弟子的評語即知：「出身貧微卻極富天賦，情感豐富同時熱情洋溢，聰穎又極富想像力。」往後的提攜就不在話下，出版、演出皆不遺餘力地傾力相助；而就艾斯勒方面，

他說自己對音樂的「了解」與懂得如何「用音樂思考」，都是歸功於荀白克的引領。荀白克對維也納古典傳統——也就是自海頓、莫札特與貝多芬一路下來的傳承——投入極大的心血研究，這點他在教導學生時，要求亦如是。

這裡我想岔入一段話語，對臺灣學子的衷心話語：懂得彈琴之餘，也要探索這段樂曲、這聲音的真正含意是什麼。這一來，才能深入懂得貝多芬在說些什麼、莫札特的言意所向。這也就是艾斯勒所說的：懂得如何「用音樂思考」。

不過這一思考，令艾斯勒不禁想到：我到底要寫音樂給誰聽？那是1922年的事。這問題老實說，成為艾斯勒一輩子的生命主軸。

艾斯勒很清楚，自己是經由荀白克無私大力的傾囊相授，才能進入音樂殿堂的。由市民階級的奢華娛樂，變成終身志業；由音樂教學的動機，變成結合時事動態的平民教育。艾斯勒深知「能欣賞音樂」、「懂得音樂」，向來都是生活有餘力的人所能從事的事，不只要有物質上的餘力，還要有閒暇——甚至無所事事的閒暇。學費、聽音樂會、還有價值不菲的樂器，都不是像原生背景如艾斯勒的人所能接觸到的，這對艾斯勒而言，間接證明了：音樂是既得權力者才能享有的特權。

因此，他認為，只有當勞動階級成為「當局者」時，大眾才能自由無礙地進入藝術的世界。這一來，我們看到了「普羅階級」與「資本階級」的分歧壁壘。他認為，對「資本階級」來說，藝術，是屬於優雅、享受、賞心悅目的休閒活動；但

是，艾斯勒要把藝術和生活結合在一起，這在他徵召入伍第一次世界大戰及組織工人合唱團後，變成：音樂，要和政治時事結合為一。

資本主義，把藝術和人民分開；而艾斯勒，要把藝術和人民重新接合起來。

荀白克說：「我只能傳授我從大師那學到的東西，而『自由』，無法教，你們得自己學著掙來。」我認為，自由，心靈的自由，是人生命中的鑽石。

這自由的選擇，則是這對師生從此分道的界嶺。關於荀白克對艾斯勒熱衷社會主義的傾向，曾說：「艾斯勒，我無法禁止你追隨社會主義；但是，時代會屏棄它的。」這對同樣熱愛著布拉姆斯、舒伯特、莫札特和巴哈；也同樣不喜歡理查史特勞斯的師生，從此處於對立兩高峰，對人生與藝術的課題，做了全不同的詮釋。

那是1926年的事。

1928年艾斯勒曾留下一段話，要音樂家快驚覺，自己所喜愛的藝術是何等的與世隔離。自覺的同時，當務之急，更要認清，不要讓那汲汲營營、近親繁殖的音樂市場來左右自己。走出象牙塔吧！對任何事物抱持高度興趣，別忘了，機器是為了人的需求而發明出來的。打開窗戶，聽外面的喧嚷聲，這些是芸芸眾生所發出來的聲音；試著在一段時間，離開那些熱血翻騰的交響曲、那些矯揉造作的室內樂、那些無病呻吟的抒情歌曲，選擇一個和大多數人有關的主題；認真試著去了解時代，

而不是停留在表面。發覺人群，在日常生活中，找到你們的藝術——這一來，也許，人們也會發覺你們。

　　接著艾斯勒組織工人合唱團，力旨要讓沒受過訓練的人也能開懷高聲，歌詞內容易記琅琅上口，節奏明快訊息傳達簡扼。他認為勞動階級並非優渥階層所想的無知幼稚，他們有著自己的人倫常理，知曉如何應變世事的難料，有能力面對生活的多樣面貌，艾斯勒要找到一個就算沒有經驗的人也能懂的藝術語言。舉例幾首艾斯勒的歌曲創作，將得知他如何結合音樂與社會議題，甚至，這些歌曲，在今天聽來都十分貼切，毫不過時。

　　《供與需市場之歌》
　　　　稻米長在上游，下游有人需要米，我把它囤積起來，米價就上漲！對了！米是什麼？我怎麼知道，我只知道價錢！
　　　　天氣變冷了，冬衣漲價，別釋出太多棉！別付紡織女工太多工資了(棉是絕對夠的)……對了！棉是什麼？我怎麼知道，我只知道價錢！
　　　　世界上人變多了，要餵飽他們食物得增產，要增產就得僱用人(食物和人力是絕對夠的)……對了！什麼是個「人」？我怎麼知道，我只知道「他」的價錢！」

★Hanns Eisler - Supply and Demand - Robyn Archer

　　《銀行歌》的第一句則是大叫:「我們被解雇了!買不起麵包,買不起啤酒⋯⋯」。經歷過全球化金融危機的今天,這首歌聽來,彷彿艾斯勒的寓言一語成讖。甚至還有一首歌曲直接取名為「金錢力量無敵擋」,社會主義如艾斯勒,深知物質的力量。

　　除了民生溫飽疾苦外,艾斯勒尚著眼於人性議題,如《監獄裡的高歌》:

　　　　他們有法律,有監獄,有高牆,有付他們薪水叫他們做什麼就做什麼的獄吏和法官⋯⋯為了什麼?為了更多的權力嗎?!

　　　　他們有報紙,有監獄,有武器,有教授⋯⋯付他們薪水叫他們做什麼就做什麼!為了什麼?這麼怕「真相」嗎?

　　　　他們徵稅,有大砲,有警察,有軍隊⋯⋯付他們薪水叫他們做什麼就做什麼!為了什麼?有這麼巨大的敵——人——嗎?為的是更多更多的「防禦」!

★Hanns Eisler - Bertolt Brecht - Im Gefängnis zu singen - Nina Hagen

　　國家的暴力,可以有很多形式來壓制思想自由。詞中的要高牆,好似今日美國川普一心一意要建的墨西哥高牆,為的是

更多更多的「防禦」！

　　針對這些世間的壓抑、不平，艾斯勒首推只有學習，才能脫困。如歌曲〈學習頌〉：「在牢獄蹲著、廚房忙著的女人、六十來歲的長者、飢餓的人皆汲汲吸收知識。書是武器，別怕提問！」艾斯勒認為，學習，是消滅愚痴的最佳途徑；因為只有如此，人才能覺醒，才能對自身的處境有所自覺。

　　也就是這股悲天憫人的胸懷，讓艾斯勒深信仰社會主義，希望天下皆有所歸，勞動者皆能得到慰藉，戰爭從此消失。1938～1948年是艾斯流亡美國的一段歲月，肇因於第二次世戰與德國法西斯政權的抬頭，這份對人性的企盼，讓艾斯勒滿心以為到了一個可暢所欲言的國度，正準備歡欣地呼吸自由的空氣。不過，資本主義下的美國，在經濟上是絕對自由沒錯，但是這意味著更重重地剝削了廣大階層的人民（包括中產階級），和艾斯勒信奉的社會主義，實際上大相徑庭。

　　隔岸歐洲，甚至放眼全世界，艾斯勒不是只寫寫短歌聊以慰藉即罷，他的作品還隨即反映時事動態，二次世戰期間，他的大部頭作品問世，一首名為《德意志交響曲》的作品，又名《反希特勒交響曲》——副標乾脆以「集中營交響曲」命名，用音樂抗議法西斯的罪行。這首曲子本來在巴黎1937年的世界博覽會榮獲殊榮，但最後因法國政府唯恐德國軍事入侵而取消演出活動。另外尚有《人種培植清唱劇》（Zuchthaus-Kantate）一作，清楚不過地講出納粹在集中營做什麼；甚至關於中日戰爭，都讓他寫下《四億人》（The 400 Million）一

作品。

　　艾斯勒可說是德國版 Rap 的前驅。他留下五百首這類左傾的歌曲，可說是馬克思主義插科打諢的最佳代言人。在美國這段時間他與好萊塢合作，為電影譜曲配樂，和一批流命於美國的音樂家一樣，成為所謂電影音樂的開山祖師，所以，我們可說今天的好萊塢電影音樂，就是由這些多數出身維也納的猶太音樂家所開啟的。

　　不過，有一個人的片子艾斯勒實在無法幫忙配樂，那是卓別林。認識卓別林，是艾斯勒在美國一段可貴的情誼。卓別林不只以默劇風靡人心，他本身才華洋溢，能演能編也能譜曲，雖看不懂譜但吹彈拉唱加上特技表演，皆難不倒他。加上兩人的處世立場又口徑一致，連日後兩人的命運都殊途同歸。如果列舉卓別林的幾部作品，就可看出他和艾斯勒為何會投緣：《大獨裁者》諷刺的不是別人，而是希特勒；和艾斯勒用音樂大力表達對集中營與人種淨化論的批判，不謀而合；此外，卓別林他的《摩登時代》（Modern Times）講的不外是人在資本主義下的物化與異化，機器，制約了人性與生為人的一切。

　　誠如卓別林對他自己的那副拿著拐杖、戴紳士高禮帽、加上過寬的褲子的招牌造型，曾解釋如是：「拐杖，支撐的是人性的尊嚴；八字鬍，象徵著人性的虛榮；而那雙邋邋兮兮的開口大皮鞋，代表著面對生活的操憂。」這是人道主義者的宣言──不是膚淺的搞笑小丑──才能從內心深處說出的話。就算腳下的皮鞋已經浸水，襪子早就破洞，還是要挺起胸膛，紳士

般彬彬有禮地往前走——然後保有一絲小小的幽默自得。如何笑中泛淚地在人生的道路上走下去，卓別林，懂得。

這就是悲劇的美。

而艾斯勒的悲劇才要展開。1947年「眾議院非美活動調查委員會」（The House Un-American Activities Committee）在密切注意艾斯勒多時後，終於按耐不住，公開審問他的「忠誠度」了。那些為勞工仗言、反戰、反資本主義的歌，在當時的美蘇冷戰時期，無異被美國當局視為共產黨的同路人，這「眾議院非美活動調查委員會」負責的，就是和FBI聯手佈下天羅地網，搜索任何和共產黨有關的蛛絲馬跡。任何曾和共產主義掛上關係的人事物，都是名單範圍；任何涉及共產色彩的言論，都可能是潛在黨員。還有，艾斯勒曾在1926年申請入共產黨（但未成）的事蹟，惹得美國大老很不快，終於以搜出三本有關共產主義的書為理由，逮捕艾斯勒，並在洛杉磯公開審問他。

看著他受審的影片紀錄，用著不熟稔的英文得為自己的政治清白辯護。審問者用律師般的誘陷方式，只想從他們口中套得yes或no的答案；但是藝術家的天真，迫使他們吃力地為自己的一切盡力解釋，發自肺腑認真地描述自己的創作立場（他們不笨，不會只用yes或no來對號入座）。但我看著這兩種截然不同的思維世界，在那裏貓捉老鼠，感到極度的不忍。

好像看到1633年伽利略跪在羅馬的宗教裁判所前，為「地動說」——百口莫辯。

　　音樂創作要被檢查思想。艾斯勒本以為離開希特勒的德國，來到的是自由天地；沒想到四處陷入扞格，最後，艾斯勒被美國強制出境，連鄰國墨西哥與加拿大也一併不准去。不久後，卓別林也是這受審集團上的貴賓，他的電影《摩登時代》（Modern Times）涉反資本主義——等於「間接」支持共產主義，所以，他也成為美國的黑名單，遭驅逐出境後，到死都留在瑞士。所幸，戰後艾斯勒在昔日的東德找到立足之地，繼續他的社會主義理念，東德的國歌出自其手，今日柏林的音樂院也以之命名，最後1962年結束這一趟經典的左派人生之歌。

　　艾斯勒曾說：「人之所以為人，是因為會肚子餓。人民從事音樂的話，會有幾個壞處：餓者不飽，冷者不暖，寒士無庇所，但是；絕望者能得到安慰。」

奧地利・德國

沉默的黑暗

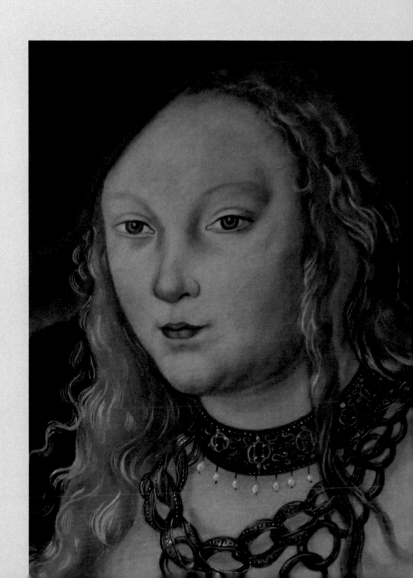

離群索居的維也納人

　　維也納人性喜獨來獨往，不合群，亦不愛與人社交。總酷愛一個人，獨自靜靜的坐在咖啡廳或公園隱密的一角，沉思。即便是在咖啡廳與人交談、討論，你也很難從旁側聞些許談話內容的蛛絲馬跡，因為他們會極力壓低聲調，令聲音的分員指數不超離桌子方圓之外，彷彿咖啡桌上有一無形的金鐘罩，正好罩住由維也納人口中所散發出來的一字一句。

　　這是維也納人的「物語距離」；而「人」與「人」彼此的距離則更於遠。

　　安教授授完課後，每每留下一付疾疾離去的身影。他旋即離去的身段、躲避人群唯恐不及的小動作，彷彿大學內正流行黑死病一樣，似乎多待一秒鐘，即有生命危險。這和安教授前一秒中在課堂上博學多聞、淘淘不絕、備受學子歡迎的講課風采，難以令人聯想在一起，除此之外，他鎮日關在家中四間大書房裡，連電話也裝置了特殊過濾的應接辦法，不諳箇中奧祕的人，基本上，是找不著他的。

　　提早退休的昔日總理御醫，離群索居地窩在市中心的家中，從事他那未完成的寫作之夢。不與外界瑣事沾上邊的意

圖，清楚地表現在其一舉一動上，只有那固定的一、二位摯交，才有辦法引之出穴，出來晤面。他們相約見面時所做的事，不是結伴出遊，娛樂解悶，而是空谷足音，從事高度精神式的對談，以祈靈感源源不絕，好繼續回去離群索居時——有事做。

新年跨年、聖誕節，這些眼中認為歡華節慶的日子，在西方銀雪繽紛的國度，不是更應該熱鬧地瘋狂慶祝嗎？但有些維也納人，在這年關之際，反而更反其道而行，刻意謝絕一切問候訪客，自己關在斗室，素心度日。其平靜樸質的心境，像極了虔誠的修士在冥思靜禱一般。《平安夜》，是從萬籟俱寂的雪地裡傳開來的。在那與世隔絕的雪鄉小鎮裡，教堂中飄出的歌聲，來自於一架無法伴奏的風琴，故，只能將內心最深處的冥禱，輕聲吟詠出口。由寧靜孤寂的氛圍所蘊釀的，將是最虔誠的靈魂絮語。隔絕了一切外在繁華的喧鬧，這，似乎更接近了聖誕節的真諦——「平安夜」。

維也納人厭惡、懼怕人群的情愫，舉世難見。孤僻、獨來獨往、吝於交談——除非言之有物，否則，不願浪費生命在無謂、膚淺、表面的客套。因為，他們知道生命多麼短暫，多麼可貴；所以相對的——有鑑於人生苦短——享受人生的功夫也屬一流：不僅懂得酩品美酒、讚賞風情萬種的佳人、忘情於華爾滋的旋轉；更熱衷於精緻藝術上的追尋。實際上，對於佳餚美酒，這類身外之物的要求，要挑剔，很簡單——難的是：對於藝術和美的嚴酷苛求。而這，才是維也納人真正熱衷、所好

　　之道。他們用心、醉心於此的精神，幾乎是責無旁貸的濃烈，令人無形中感應到：好像如果沒有這份對文化的傾心、對藝術的摯愛的話，就不算是真正的維也納人。

　　藝術，變成維也納人身份的烙印。

　　源之有處，才會湧生出這麼多的藝術傑作。

　　而這一切，是因為有「離群索居」的深厚本領。

　　「離群索居」的本領所從何來？這得闡述一下德語系國家的民族性與維也納人特殊的文化觀。基本上，德語系國家的人民，生活態度務實、樸素、不花俏、專心琢磨事物的內在品質，為本質根柢是問，厭惡、鄙視華而不實。輕浮、表面、客套、虛偽的模樣，在此，不是靈活懂世故的恭維，而是負面的價值表意。「務實」，指的是做事極其用心，重深度，而不是市儈身段的「實際」。這種因「執著」，百般錘鍊出來不怕火的真金，其品質保證，在賓士汽車馳騁的身影上可看到；在叔本華礪石警世的哲學裡，也可以讀得到。

　　而維也納人，將德國人一板一眼的僵化性，藉由曼妙的圓舞曲稍微柔和了稜角，轉為較內斂的婉約。少了直線式的衝，相對的，多了幽遂閒靜的空間。因此，比起德國人來，有一點漫不經心的適得其所，並且更懂得享受生活中的樂趣。

　　布拉姆斯，這位浪漫派時代，沉厚內斂的心靈巨人，1862年，認識了維也納之後，就再也不回去德國漢堡了。也許，維也納風情，不只給予他難得的靈感；還沖緩了他對克拉拉

（Clara Schumann, 1819-1896）[1]畢生無奈的思念吧！事實上，早在他70年之前，貝多芬就深曉維也納的魅力了。在這裡，他因練琴吵人，被維也納人迫著搬了80幾次家，耳疾、感情不遂，甚至，連映照著與生命深刻牴梧的遺書也寫了，但還是終身不逾，在此天年。對我而言，貝多芬的遺言，立於維也納最最幽靜美麗的地方：郊區的海利根史塔特（Heiligenstadt）一隅。這裡，是貝多芬夏天「隱卻人群」、潛心創作的恬靜搖籃；也是維也納森林的起處。在這絕美的靜謐之下，藏的是貝氏內心的掙扎怒吼；但在寧靜的大自然中，卻什麼也聽不見。世人聽不見貝多芬的吶喊；而貝多芬聽不見自然的天籟。他在維也納最幽雅的角落，泣血，寫下最晦暗的字句。

　　因為，誠如在這美麗的城邦裡，有著最最孤寂的身影。

　　此外，維也納還讓他們兩位勞心過度，都直接、間接死於肝病。啊！這，就只能怪維也納的酒太美妙了！——人生苦短，不飲苦酒。

　　話說回來，不管Heiligenstadt的環境多優美醉人，貝氏的耳聾，必定會造成「離群索居」的結果；不願暴露缺陷的好強，更會導致他刻意退縮到內心的深處，如此一來，在惡性循環之下，他，就更與世隔絕了。處於真空無聲、「離群索居」

[1]　德國浪漫派時代作曲家舒曼（Robert Schumann）之妻，鋼琴巨擘。1853年，布拉姆斯至杜塞朵夫（Düsseldorf）造訪舒曼夫婦，從此，展開一輩子亦師亦友的傾慕情誼。舒曼發瘋辭世後，克拉拉仍馳騁音樂舞臺數十載（35年之久），並與布拉姆斯摯友終生。

的世界裡，孤僻、獨來獨往而不發瘋，已算是千幸萬幸！

　　於此，我們知道，《快樂頌》，是如何產生的了——用絕望換來「快樂」。

　　不合群的「離群索居」，不論是偶然被迫亦或刻意營造，都是靈魂極大的代價。而維也納人竟然甘願付出此代價，僅僅為求一曲「陽春」、「白雪」，而不畏國中無人與之喝唱焉！

　　吝於交談——除非言之有物，否則，不願浪費生命在言之無物上，因為維也納人太清楚，要多少時間的醞釀，才能出現這麼一筆乍現的靈光；將「離群索居」、「體驗寂靜」化為藝術。

　　不愧是音樂之都的子民。

　　華麗聖誕夜的冥思、畏懼人群的知識分子、沉浸孤寂的藝術家，一切的人與物，背後都隱藏著維也納「離群索居」的真諦。因為，他們看到了，這美麗的城都不是戲耍的場域，而是讓人沉思的後花園。

藉著舒伯特的瞳仁
透視大導演：漢內克[1]之一

　　一進教室。映入眼前這一幕，不禁令我大聲發飆：「是誰啊！怎麼把鋼琴搬成這樣？」

　　「剛剛有人來拍片──ORF[2]國家電視臺的人。」教授略略地回答。

　　「拍完也要還原啊！這樣怎麼彈？」兩架平臺琴斜成一邊，對著牆角，一片的不安。

　　我不知道，漢內克（Michael Haneke）的腳步剛剛離開這間教室。幾年後，人坐在維也納音樂廳（Wiener Konzerthaus）看著自己那天教室的模樣，出現在舞臺巨大的螢幕上──那熟悉的木質地板，那閉著眼都不會摸錯的黑白琴鍵──播映在這間自己曾經登臺演出的音樂廳：今天是《鋼琴教師》電影的首演，導演漢內克剛剛得到坎城影獎。

　　漢內克的這部作品，令我雙重重疊，雙重錯亂；錯置之

[1]　漢內克（Michael Haneke, 1942- ）奧地利導演。近十年來，屢屢獲坎城及國際電影大獎，2013年入圍多項奧斯卡。代表作品有：《鋼琴教師》、《白帶子》、《愛・慕》等。

[2]　ORF 奧地利國家廣播電臺。

餘，加倍的沉重。

因為，眼前映出幾年前這間教室裡上演過的一幕：

維也納。Lothringerstrasse 18號。三樓。

十幾年前，一個二十多歲出頭的年輕女孩，等著上鋼琴課。教室中，兩架平臺鋼琴咧著嘴併列，淺色的木頭地板，走過去會發出吱嘎吱嘎的聲響，窗外望去，隔著馬路，對面幾棟四、五層樓高的建築物，教室內，兩邊牆上，有米白色厚重布幕垂簾，以免吵到隔壁上課，互相干擾。

門吱嘎一聲地響了，一位中上年紀，梳著整齊銀髮的紳士，西裝筆挺的翩然地走了進來。其舉止風度雍容脫俗，衣著質料，雅而上等。這是學校的教授，出生於瑞士貴族世家，剛剛被維也納音樂院請來沒幾年，他的學生在貝多芬大賽上，大發異采，驚艷全場。

那個有點焦躁在等教授的年輕女孩，看到教授進來，並沒有顯出舒顏放下心的樣子；反而像嗑藥一樣，更興奮，人生及藝術經驗歷練老成的教授，當然馬上嗅到味道，彼此交換了一個眼神：「有話就說吧！」

「你有沒有看過Die Klavierspielerin《鋼琴教師》那本書？」女孩子迫不及待的問起。

教授托著下巴，想了幾秒。

「那本書真是精采絕輪！」女孩又補上了一句。

教授作出一副回憶往事狀，瞇著眼望前方，一副年紀大，想不起事情的樣子：「哦！是不是那本……嗯……最後女主角

自殺的那本。」

「沒有死成啦！只是sans fin。」無言結局，法國片不少以sans fin收尾結束。

女孩眼睛越張越大，比手畫腳，不停的談著，書裡靈活潑辣詞藻的運用，和出人常理預料的劇情想像；對作者大膽觀望人性深處黑洞，及犀利揭發此間音樂院黑幕重重的勇氣，讚不絕口。

時間流逝，這間教室，至頭至尾，沒響起半個音符。

鋼琴課，在沒聽到半個琴音的情況下，結束了──sans fin？

教授整整領帶，顧左右而言他：「小女生不應該看這本書。」

國人對漢內克作品有所了解，始於《鋼琴教師》這部片。這部由耶利內克（Elfriede Jelinek，2004年諾貝爾文學獎得主）的自傳性小說改編的電影，實際上不是在講「音樂」，而是講因著音樂（或說維也納苛酷的音樂環境），被逼至單一、絕望的不堪情境。片中，看著在自己曾經上課的教室內一點一滴拍出來的維也納街景，漢內克呈現的，不只是小說人物寫實的心裡紋路，還是原汁原味的維也納真貌。

從那次起，每回想要去看漢內克新的作品時，總要等一段時間。不是為了要避開票房熱潮，而是在醞釀勇氣，欲看猶怯。繼《鋼琴教師》（2001年）這部突破性的作品後，近十年來，漢內克屢屢獲獎：2005年《Caché》（匿藏），2009年

《白色帶子》，2012年的《愛‧慕》。

　　我一向很敬嘆外科醫生的手，客觀、精準、冷靜，往往又十分細緻。但是漢內克的「手法」，又比外科醫生多了些什麼；是什麼，我一下子說不上來。

　　一向如此平靜地陳述劇情（連配樂都沒有），猶如他那臉白色的落腮鬍，無邊眼鏡，俐落的銀髮，清晰，又極具個人風格。這位冷靜清瘦、神貌矍鑠的藝術家，對人類的情感有著極不凡震撼的詮釋。

　　所以要鼓起很大的勇氣，才能接受那種人心沉靜的撼動；所以不管是《Caché》，不管是《愛‧慕》，這種深入心扉的隱隱烙印，比任何喧囂、戲劇性的浮面效果，更儡人、更令人只能摒息而說不出話來。他以沉靜精準的一貫手法，雷射似的劃過人心；外科手術還會流血，但是，漢內克不流血。他不解剖，也不像佛洛伊德做心理分析。他只是忠實冷靜地呈現最不堪的一面，讓問題赤裸裸的浮出；同時，如他所說，並不怕往深深的黑暗裡，駐足凝視——必要的話，加上一記「事實就是這樣」的斷然，不過份宣張不幸，但也絕不少一分呈現。

　　這「不怕」，造成他的內斂，造成他那頭俐落的白髮加上風格獨具雪白的落腮鬍。他的「不怕」，讓我有次在書店望著架上的書時，赫然發現他站在身旁，因太震撼，遂快步前往樓上哲學書籍部門，想避開那心靈重量，無奈出神一陣子後，又見他迎面走來；也造成我一回在登機室裡遇到他時，連前往問候致意的勇氣都沒有。看到他要搭同一班飛機前往地中海的馬

爾它小島（Malta──領取電影節的獎項），心中暗驚高興歸
高興，側頭望了一眼，上機時還是踮起腳尖、像小貓一樣乖乖
的循序至自己的座位坐好。

　　他雷射般準確的電影詮釋，包括片中背景書櫃裡的每一本
書，都是他親自分類排列歸放好的，沒有那隨興、湊數就算
的偶然；至於音樂，這位年輕時想當鋼琴演奏家的導演，認
為「音樂」，不能用在背景配樂的，那是褻瀆；要出現的話，
只能純粹地彈出。但是，我的疑點是：為何在《鋼琴教師》
和《愛・慕》（Amour）這兩部片裡，舒伯特的音樂會這麼重
要？這和他的冷靜沉斂有無關係？

　　事實上，深刻地說來，舒伯特並不是和詳、溫馨感人的音
樂──那只是表面。他真正的色調是吶喊和死亡的掙扎──最
後，留下抽泣後的靜默。這些訊息藏在突然間的轉調裡（從一
片和諧的大調舖陳，驟由一個升降變成無可救藥的小調）；隱
喻在一次又一次的徘徊之中（樂曲的重覆，正是他的猶豫之
處）；如同人最悲傷的眼淚是無聲的，舒伯特的吶喊，也只給
有心人──或經歷過人生痛楚的人，才看得見。

　　漢內克把舒伯特藏在《鋼琴教師》和《愛・慕》這兩部電
影。《鋼琴教師》片裡，女教師的拿手好戲是對舒伯特的詮
釋；《愛・慕》，更是只讓舒伯特的鋼琴曲出現。《愛・慕》
裡，一對八十幾歲鰜鰈情深的退休夫妻，兩人都是極富文化素
養的音樂教授，寬敞的屋內除了鋼琴，就是整排的書櫃，一對
人間罕見的高貴靈魂。但一日之間，生活起了變化，女伴中

風，先生捨不得將她送入安養院，他們的情感受到了前所未有的考驗。

在這裡，漢內克要考驗他們的愛情。

在這部《愛·慕》中，漢內克的靈感來自於自身家族的一個實例故事。片中，飾演這對老夫妻女兒的，不是別人，就是演活鋼琴教師的女主角——依莎白·琚蓓（Isabelle Huppert）。但我想，他要勾勒點出的是：「如何面對最摯愛的人，深受折磨痛楚的時刻。」陷入絕望、人之將盡的情境，能不能藉舒伯特撫慰？關於這點，他只給事實，不給答案。在這同時，我下一個疑問是：漢內克為何會冷靜到這般地步，把熱愛舒伯特的感情藏得不著痕跡？那祕密在：不是沒有感情；相反的，很多，但只是「從不外洩」、「不以其示人」。從《鋼琴教師》和《愛·慕》這兩部片中，我冷靜地觀察到了漢內克的感情流向，只藉舒伯特的音樂來「點到為止」。

我從舒伯特的瞳仁，透了過去，看到了漢內克的祕密。

白帶子（Das weisse Band）

透視大導演：漢內克之二

　　白雪皚皚的小鎮，沉謐在冬天裡。這裡發生的一切，都會被那白雪無聲無息的吞噬。

　　這片白色的世界，讓我想起了奧地利導演漢內克（Michael Haneke）那頭隱喻著智慧一般的白髯落腮鬍，和那股矍鑠的神情。

　　《白帶子》（漢內克2009年作品，又名「一群德國孩子的故事」，同年獲坎城影展金櫚獎）這部令我一再吟而三思的影片。乍看之下，只是德國一個名不見經傳的鄉村裡所發生的一些微不足道的故事：一個小學教師和一位幫傭女孩子的純情戀愛，伯爵地主莊園年年歲歲的春耕秋收，小鎮醫生出診馬前失足受了傷，牧師星期天的禮拜儀式和嚴厲的家教模式等，一連串一世紀（甚或半世紀）前四處可見的歐洲庶民生活。但漢內克讓人從一個小學老師的雙眼，看到一個乍似與世無爭的莊園村落，接二連三的離奇故事如何不斷地發生，懸疑地流瀉在這黑白影片的光暈裡。

　　小村裡的人話不多，活卻很多。在這伯爵的領邑農地裡，每個人為了在酷寒嚴冬下有著最最基本的生計溫飽，日復一日，年復一年，賣命的工作著，沿襲著封建制度下的佃農模式，自成一世界；對外，也要走好久才能到下一個村落。這是一個世紀前，千千百百個德國鄉村的容貌，沒有任何特殊之處，也沒有任何扞格不妥。

　　日復一日的靜謐小村裡，地方上除了一位醫生之外，最有權威的，就屬伯爵和牧師了。封邑是伯爵的，地面上的收成物也是伯爵的，村民只是勞動力，一切收成分配大小事務，全由他拍板落定；每年唯一能喘息的機會，就是全村農作收成時的慶典，其餘時間，伯爵就是這領邑的君王。君臣式的關係，還有另一種：那是「神」與「人」之間的關係，這，透過牧師來執行。

　　基督教文明裡的犯錯、認罪、懲罰、懺悔、贖罪，是另一種儒家式的「君臣道德」網絡關係。村民的良心、道德都要經過牧師的手來裁決而定；膺服、純潔、順從則是虔誠與美德的象徵，這也由牧師把關，因為他是地面上，「神」的代理人。

　　小鎮的星期天，伯爵全家列席彌撒第一排座位，村民更是鴉雀無聲的恭聆牧師開示道裡。一切的倫理道德，依照教義標準和牧師的認定來執行。伯爵管生計，牧師管心靈，這兩根權威的柱子，是撐起小村運作架構的支點。但最嚴格的標準，是用在牧師自己的孩子身上。

　　牧師為人定罪及赦免的權利是無庸置疑的；而家裡那一群

大小不一的孩子，就是最直接的接受器。上課起鬨、吃飯禮儀沒遵守；小則藤條伺候或不准吃飯，重則大人公然以言語逼其認罪自撻，不過，最嚴重的，莫過於暗地裡褻瀆式的不潔。

牧師家裡的家規，道德的底線，是針線盒裡一捲白色的緞帶。那本來是牧師娘縫衣服的盒子，不過，一回家中的男孩子首度面對了青春期的尷尬，牧師發覺後，嚴厲地曉以大義並祭出家法：將一條白色的帶子綁在男孩的手臂上，以時時警惕白色所代表的純潔無瑕的意義。同時每晚就寢前，先把男孩牢牢的綁好在床上，並屬行不准其他人鬆綁的命令。這懲罰得執行到他認為行為改善後才可拿下。

男孩流下屈辱的眼淚，繫著白帶子上學、上教堂，同時忍受他人的目光。這段將恥辱公昭於世的日子，彷如煉獄之火烙在他臉上。

小孩在絕對的威權下成長，被要求無條件的服從，既沒有質疑的餘地，又不能反抗。那麼，背著那些加諸在身上的辱意，要活下去，就不得不犧牲尊嚴，放棄感覺。但是，心中累積壓抑的不滿、憊恨，還是得找出口宣洩的。大人平時服膺於伯爵的命令指示；那孩子呢？孩子能做什麼？可以的，表面上可以「陽奉陰違」；看不見的地方就去找更容易下手的對象發洩——比方說伯爵的寶貝兒子啦！行動不便的弱智者啊！——那還在發燙發紅的鞭痕，那不得不嚥下的羞辱，所有加諸到身上的一切，全都加倍的還回去，毫不手軟。

但最讓我不寒而慄、腿軟的，是失火的那一幕。村裡有個

糧倉，男女老少日日辛苦獲得的作物，都儲藏在那裡（別忘了，那屬於伯爵的，分配權在他）——日夜晚，被綁在床上的男孩被窗外的紅光驚醒：

「失火了！失火了！」

男孩動彈不得，他睜著眼往窗外望去，紅光來處，正是全村賴以為生的儲糧倉。他反射性掙扎著地想要跳起來救火，但上半身馬上彈了回去，雙手被死死的綁在床緣，怎地也由不得他。同房裡的另二個小弟被這一片混亂吵醒。

「快！快把我放開！失火了！」他對弟弟大叫著。

二個小小孩，揉著睡眼，拖著睡衣來到哥哥床邊，嚅嚅囁囁地不敢動。

「你沒看見失火了嗎？！還不快點放開我！」

「可……可是父親說過……不准解開繩子……」

幾番催令之後，大弟冒著被罵被處罰的風險，鼓起勇氣，怯怯懦懦的想解開狂叫的哥哥。這時，大人進來了，說沒事，繼續睡吧！已經有人去處理了，然後繼續把他還原綁好。

這是我見過最令人心驚膽顫的一幕場景。不是失火的可怕，而是一個人從小因受教、受制於「服從權威」，在面對「公義危急」時——甚至危急到人性價值的基本存在時——會乖順的將自己的手，自動反綁。

這是一個從受虐、到自虐、到自我泯滅閹割人性的「制約反應」。

不敢救火，只因為父親說過不准鬆綁；就算糧倉燒光光，

全村人餓死，也不敢去鬆綁。再小的孩子也知道失火是多緊急的事，面對如此的一個非常情況下，卻反射性地自動止步於「上面下來的一個命令」。那我知道，漢內克要講的是什麼了：是在那一片白雪之——猶如漢內克的白鬚隱藏著極度的隱喻智慧一般——是「威權體系」，如何著床於這一片服從、鄉愿、隱忍的扭曲之中，進而為人類的第一次世界大戰、甚至第二次世界大戰，提供了絕佳的溫床。

雪，還是無聲下著。所有的詭異與晦暗，都在人心看不見的角落裡蠕蠕地滋長著。伯爵那會彈琴，穿著優雅、身影修長的夫人，一日，激動地表示要離開這片虛偽、頑冥、魯鈍卻渾渾然有心機的閉塞環境。但是，白雪會吞噬一切的。

農莊的土壤，讓鄉愿的服從、狹隘的覬覦、見縫插針式的報復，壟罩在一片未開化的心態中，並從中得到最原始的養分。那位在村人眼中沒啥用、軟弱善感的小學教師，隱隱略略地摸到其中一些脈絡，感應到這些「意外事件」彼此間邏輯性的關連；但正如他幾年後就離開這村落一樣，稍稍見眉角，然卻又縱逝無蹤。

白雪皚皚的小鎮，沉謐在冬天裡。這裡發生的一切，都會被那無盡的白雪無聲無息的吞噬。

沒有人知道，那是第一次世界大戰前最後一個和平的冬天。那些埋在人心的壓抑、那些被暴力扭曲過的心靈、那些受辱了而沉澱於記憶裡的齗傷種子，並不會隨著小學教師的離去而消失；相反的，它在黑暗的滋養下，會隨著小孩長大而茁

壯——在人性鈍化掉、在知感抹去後、在「不敢挺身救火」反
而自動反綁雙手後：這些孩子，日後將披著「加害者」與「受
害者」的雙重身份，擎者人格扭曲的大纛，抬起頭來，邁開腳
步，成為第一次、甚至第二次世界大戰中，法西斯舞臺上的最
佳演員！

變形記

猶蒂特手持霍洛菲那首級
Judith with The Head of Holofernes（1525/30）*仿

原作：克拉納赫　Lucas Cranach（1472-1553）

生於威瑪的克拉納赫，屬德國文藝復興時期代表畫家，曾於維也納待過兩年，宗教改革者馬丁路德的肖像畫，多出自他手。畫裡的猶蒂特是一位猶太公主，用計奪取敵國亞述王霍洛菲那的首級。這題材許多畫家都曾詮釋過，選擇此圖，原因在於凸顯克拉納赫畫裡的人物那寫實、典型的算計表情──一來，反映理查史特勞斯的音樂思維來自德國的哲學養分；二來，他那精算師的人格特質，藉由此畫隱喻之。

　　每次，海德格和理查・史特勞斯這兩張臉，在我眼前都會重疊，看到其一，就浮現出其二。

　　寫下《林中路》的哲學家海德格（Martin Heidegger, 1889-1976），他的臉一出現，即會令我想起作曲家理查・史特勞斯（Richard Strauss, 1864-1949）；同樣的，一瞥到理查・史特勞斯的那對雙眼，眼前就立即又浮現海德格。

　　譜出歌劇《莎樂美》（Salome）的理查・史特勞斯，他在南德巴伐利亞的別墅故居，是我唯一一直不曾親炙的禁地。歷來，足跡踏過之處，總是對以前藝術家住過的故居、留下的筆墨點滴，激動莫名地不前往朝聖，無法自己。那種凌駕時空的靈犀尋覓，彷彿隔世晤面，相對凝視──然後如獲加持般地離去。

　　但是此地與我絕緣。

　　這位馬勒、荀白克、德布西音樂上的啟蒙者；這位1905年寫下驚世駭俗的歌劇《莎樂美》的作曲家；這位出生慕尼黑，畢生為創作者極力爭取演出的版稅、對智慧財產權維護不遺餘力的捍衛者，重新定義了作曲家在當今社會的地位。他把「版稅制」，引入現代，脫離了浪漫時期那種靈感來自「此乃天授，非關人力」的角色，為「藝術」在物質世界裡定位。那種實際、幹練的「文化實業者」態度，不難想像往後他只要有益於己，無可不為之的人格基調。

　　理查・史特勞斯驚人的工作毅力，畢生持續不輟，不管昏晨，不管坐在哪個時空，不管外界風雨，他都能視若無睹地持續揮灑出那魔法般獨特絢爛的音樂語法。

　　我想從他的歌劇《莎樂美》（Salome）開始談起。

　　1906年時，這齣改編自英國文學家王爾德（Oscar Wilde, 1854-1900）作品的歌劇，於奧地利南方小城格拉茲（Graz）首演。趕來親炙——不是捧場一睹為快——的人物，都是一時之選：貝爾格（Alban Berg, 1885-1935）、荀白克、普契尼、馬勒、策姆林斯基（Alexander von Zemlinksy, 1871-1942；馬勒之妻婚前的鋼琴老師）群聚一堂。歌劇院前，還有一個不起眼的身影，日後將再度和理查‧史特勞斯相遇，他是：當時年僅18歲的希特勒。

　　莎樂美是聖經裡希律王的繼女，有著艷麗的容姿。希律王娶了自己的兄嫂，莎樂美是非己所出的公主。國王與皇后兩人皆屬重婚，這被曾幫耶穌授洗的先知——約翰——嚴厲指責，國王更憤而將之囚禁地牢中。歌劇裡，乖張恣意無所禁忌的莎樂美被約翰風采所吸引，進一步欲得到此聖者之情愛；但代表道德聖潔的約翰，當然一口回拒。貴為公主絕色的莎樂美怎能嚥下這口氣，跳畢那有名頹廢至極、挑釁感官底線的《七紗舞》之後，繼而在其母后的慫恿之下，開口向希律王求償約翰施洗者的首級。戲劇，達到有史以來的最高張力，約翰首級，即便血淋淋、餘溫猶存，莎樂美吻之，亦不惜。

　　驚世駭人的美學隨這音樂肆無忌憚地爆發了，即便維也納世紀末再怎麼頹廢，在莎樂美那撩人蠱誘的身軀前也萬般不及。理查‧史特勞斯懂得如何用音樂的張力把一切戲劇撐到極點，並且專業得可畏。這使得隔年馬勒欲在維也納歌劇院引入

這齣戲時，得到劇方如下的回應：

> ……暫且不提歌詞中那好些令人考量之處，整齣戲那傷
> 風敗俗的風格，實令人無法苟同。我只能再度重覆：這
> 種屬於性變態的戲碼，著實不能登國家歌劇院的大雅
> 之堂。

　　下齣醜聞是1909年的《伊雷克特拉》（Elektra）。Elektra
是希臘悲劇裡以「復仇」為核心主題的故事，因情節涉及為
報父仇的弒母動機，往後，此字「伊雷克特拉」（劇中公主
名）沿伸成「戀父情節」的代名詞。話說希臘古文明邁錫尼
（Mykene）王國的國王阿伽曼農（Agamemnon）自特洛伊戰
役歸來後，被妻子與情人聯手暗殺，其女兒Elektra結弟弒母，
為之報仇。最後，Elektra在獨自的「死亡之舞」之下，瘋狂
崩潰。

　　兩年後的《玫瑰騎士》可說是理查・史特勞斯版的費加洛
（莫札特歌劇裡之角色）；或說是繼承約翰・史特勞斯的圓舞
曲神髓。《莎樂美》、《伊雷克特拉》都有圓舞曲華爾滋的成
份，如果指揮只是把它當成三拍子的輕鬆簡單，那就真正錯過
它蘊藏在底下的核心語言了！其原始意義是「藏在世俗習慣
底下的生命本能」[1]，誠如Elektra最後舞時唱的：「舞吧！勿

[1]　Edward Said（彭淮棟譯），〈歌劇的製作——玫瑰騎士、死屋、浮士德博

語。」

事實上，《莎樂美》和《伊雷克特拉》是連成一氣的。這二部取材《聖經》的歌劇，顛覆了一切世俗基本價值。理查‧史特勞斯承襲華格納的語言，創作上不僅題材聳人，音樂語法在當時前衛至極，處理方式更是獨樹一格；更令人不安的是，他快要變成沒「調性」的音樂了。調性，一向規劃著整個歐洲所謂的古典音樂結構，真的不管那些升降記號，尚得等到荀白克第一次世界大戰、奧匈帝國完全瓦解後，才有這無調性及十二音列的發明。理查‧史特勞斯在他歌劇裡那華麗鋪陳，一層又一層，媲美莎樂美舞動的七紗舞似的管絃樂曲法，不合諧音型的鋪陳，波湧直搗人心的樂潮，直逼調性極限藩籬；但是，他又沒突破。

挑戰市民階級的道德觀，以顛覆的美學考驗之，但又絕不觸碰底線。

1919年，理查‧史特勞斯出任維也納歌劇院的指揮。對這同文同種的鄰族，他不覺驚歎：

> 虛偽的人到處有之；但唯獨此地（指維也納），那細膩的做作和賣乖，虛偽得渾然天成，不留痕跡。

藝術家直觀的是事物本質，他的力道處於無形的精神認知

士〉，《音樂的極境》（臺北：太陽出版社，2010）頁165。.

世界；而實際的世界裡，則以有形的「物質」為衡量籌碼。

　　薩爾斯堡的音樂節成立於1920年，其中催生者之一就是理查・史特勞斯。為消除第一次世戰之後，奧地利人心的低迷氣氛，奧匈帝國瓦解，讓本來橫跨歐洲三分之二版幅的國家縮小成今日的模樣，文化成為強心劑，莫札特和理查・史特勞斯的歌劇是舞臺主角。不過，最後變成卡拉揚的個人舞臺，這則是日後外話了。唯一，對這盛舉持有質疑的是寫出《一位陌生女子來信》的作家褚威格，他深恐這日後會成為廟會式的大拜拜，而不是真正藝術群英之聚；以今看來，他的先知灼見，一點也不錯。但是，還有更令人憂慮的在後頭。

🍃 我的疑惑

　　我的疑惑來自更早，鋼琴課。談到鋼琴家不分晴雨，不論成敗的自律錘鍊，幾近殘酷。但有時就是沒靈感遇到瓶頸，心緒無法前進，不知所措復云何哉。教授舉了理查・史特勞斯當例子，說他每早六點一定坐在書桌前，開工，不管心情好不好寫不寫得出來，就是照時上工，成為一種紀律。一股狐疑緩緩自心底升起，音樂家如是多，為何只提及理查・史特勞斯當作榜樣？質疑：這種每天一早上發條式的作曲方式，怎和藝術性連上等號？──但他又創作驚人。藝術家怎麼會沒有危機感？天天要精進、要鞭策自己進步的掙扎和為鎔鑄自身生命的意義，心靈處於危機狀態是常事，不得安寧是常態；「例行公

事」，和此情境實屬於兩個截然不同的極端對比。

我的疑惑透過年輕的瞳孔，深深地在空中投出一個問號……

阿多諾（Theodor Adorno, 1903-1969）說理查‧史特勞斯「以技巧來產生自發性」[2]，我日後才看到這種典型的德國學術術語。說白了，就是：沒有藝術上的危機，也就沒有質疑，自然能「無知是福」。

但他真的無知嗎？1933年，他接手拜魯特音樂節的邀請，和華格納的太太科西瑪（Cosima Wagner, 1837-1930：李斯特的女兒）相見甚歡。接手的原因是因為義大利指揮家托斯卡尼尼（Arturo Toscanini, 1867-1957）拒絕指揮。同年，70歲的理查‧史特勞斯出任德意志國家藝術總監（相當於文化部長一職），並展開和文學家褚威格的合作。當他看到褚威格為其歌劇《沉默的女人》所寫的腳本後，不禁狂喜脫口：「孩子！我總算找到你了！」這兩位藝術家的合作，由褚氏那典型精緻文化的養成及史特勞斯本人既廣且博的文學造詣而相得益彰。

1934年史特勞斯呼籲全民公投，連署贊同元首與內閣同位。元首是誰？希特勒。理查‧史特勞斯的文化部長任職沒多久，因著一封信1935年被迫退位，這事和褚威格有關。譜寫歌劇《沉默的女人》這段密集合作的期間，史特勞斯一封給褚威

[2]　Edward Said（彭淮棟譯），〈理查史特勞斯〉，《音樂的極境》（臺北：太陽出版社，2010）頁141-149。

　　格的信被蓋世太保截走，當時猶太人的作品是要付之一炬的，而史特勞斯卻要求歌劇首演的海報上要清楚的印出褚威格的名字，這使當局很感冒，要求史特勞斯亦要付出相當代價。

　　不過，1936年柏林的奧林匹克，開幕音樂仍是由史特勞斯執筆。文化人在這種波動時期際遇，往往迴異；人格特質，是構成最後決定性的關鍵。托斯卡尼尼因唾棄法西斯政權（義大利有墨索里尼；德國有希特勒），1937年選擇出走歐洲，此後在美國紐約發展，直到遺骨返鄉。褚威格1934年遷居倫敦，移移續續經由紐約、阿根廷，最後1942年自盡於巴西。

　　大環境和藝術理念，會不會與藝術家的創作造成任何杆格？還是，藝術人格與此無關？

　　希特勒是藝術狂熱贊助者，列了一份「文化要人名單」，囊括各領域的藝術家，並且言明，這些人不必也不准上戰場，同時列為國寶級大師，禮遇尊崇不在話下。史特勞斯是其中數一的要人（名單尚包括音樂幼教的祖師卡爾奧福，Carl Orff，1895-1982、鋼琴家Walter Gieseking與Wilhelm Kempff等人）；而褚威格是屬於「禁書名單」上的作家。

　　世事變換的程度，似乎對他來說不構成任何矛盾和有何值得思慮之處——誠如可以每天一早六點就開始作曲一樣，沒什麼可疑之處。

　　1944年希特勒為理查‧史特勞斯80大壽慶生祝賀。

　　不入危險的無調性領域，也得到十二年安穩的文化菁英待遇。直到他1945年，隨著二次大戰結束，德國法西斯政局

倒臺，才臨老倉皇地出走瑞士。理查・史特勞斯年逾八旬，
1949年回到巴伐利亞那棟藉由歌劇《莎樂美》極成功的首
演，所得到的豐盈收入所建的別墅。他最後的管絃樂作品，
曲名：《變形記》（Metamorphose），哀哀怨怨的不關痛癢
宏旨的，淡然卻又淡定地逝去，是回顧，是近視般地凝視內
心，卻聽不見懺悔。

跋

　　照見因緣聚匯，人生至今的旅途中，我有幸認識為數不多，但來自各方朋友。回顧之下，緣際不一，有的是旅途中的片刻邂逅；也有長達近半輩子的熟稔，但都因著一種靈犀互通的會心體驗，在彼此生命的軌道中，留下刻印。

　　在交談或傾聽當中，我得到了不可思議的開啟。有時僅藏於閒談的隻字片語中；有時是一個眼神的交會，讓我領悟了一些生命中無法用言語表達的境界。

　　歐洲名畫裡常見的曼羅琳（魯特琴），實際上是從中東流傳到西方的。背後那隱匿的故事，若非來自阿拉伯世界的朋友告訴我來龍去脈，也會隨著大漠浩瀚，繼續隱匿於我的無知當中；還有，揮筆畫完後方知，維納斯的誕生真有其人，畫中女子那傾國傾城、紅顏薄命的一生，將成為永垂不朽的美學；至於如何用古時候的方法、顏料，臨摹文藝復興時期大師的作品，則由擁有四十多年作畫、修畫經驗的老師傅傳授箇中奧祕。

　　這些友人的情誼、知識、養份，是在人與人真誠相處的點滴中不經意流瀉的。那些體悟，往往令我如孩童般地張大眼

晴，仿若乍見耀眼的流星劃過闃闃穹蒼。就因是不預期，沒預設立場，懷著接納與好奇，才會有這吉光片羽的出現，進而滋潤彼此的心靈，豐富著彼此的人生。

　　人和人之間的緣份，就由這幾篇文字，當作個紀念吧！

新銳藝術40　PH0208

維納斯的祕密
——歐洲藝術散筆

作　　者	洪雯倩
責任編輯	徐佑驊
圖文排版	詹羽彤
封面設計	楊廣榕

出版策劃	新銳文創
發 行 人	宋政坤
法律顧問	毛國樑　律師
製作發行	秀威資訊科技股份有限公司
	114 台北市內湖區瑞光路76巷65號1樓
	電話：+886-2-2796-3638　傳真：+886-2-2796-1377
	服務信箱：service@showwe.com.tw
	http://www.showwe.com.tw
郵政劃撥	19563868　戶名：秀威資訊科技股份有限公司
展售門市	國家書店【松江門市】
	104 台北市中山區松江路209號1樓
	電話：+886-2-2518-0207　傳真：+886-2-2518-0778
網路訂購	秀威網路書店：https://store.showwe.tw
	國家網路書店：https://www.govbooks.com.tw

出版日期	2019年8月　BOD一版
定　　價	300元

國家圖書館出版品預行編目

維納斯的祕密：歐洲藝術散筆 / 洪雯倩著. --
　一版. -- 臺北市：新鋭文創, 2019.08
　　面；　公分. -- (新鋭藝術；40)
　BOD版
　ISBN 978-957-8924-62-8 (平裝)

　1. 藝術評論

901.2　　　　　　　　　　　108011886

讀 者 回 函 卡

感謝您購買本書，為提升服務品質，請填妥以下資料，將讀者回函卡直接寄
回或傳真本公司，收到您的寶貴意見後，我們會收藏記錄及檢討，謝謝！
如您需要了解本公司最新出版書目、購書優惠或企劃活動，歡迎您上網查詢
或下載相關資料：http:// www.showwe.com.tw

您購買的書名：_____

出生日期：_____年_____月_____日

學歷：□高中 (含) 以下　　□大專　　□研究所 (含) 以上

職業：□製造業　□金融業　□資訊業　□軍警　□傳播業　□自由業
　　　□服務業　□公務員　□教職　　□學生　□家管　□其它_____

購書地點：□網路書店　□實體書店　□書展　□郵購　□贈閱　□其他

您從何得知本書的消息？

　　□網路書店　□實體書店　□網路搜尋　□電子報　□書訊　□雜誌

　　□傳播媒體　□親友推薦　□網站推薦　□部落格　□其他_____

您對本書的評價：(請填代號　1.非常滿意　2.滿意　3.尚可　4.再改進)

　　封面設計____　版面編排____　內容____　文／譯筆____　價格____

讀完書後您覺得：

□很有收穫　□有收穫　□收穫不多　□沒收穫

對我們的建議：_____

11466
台北市內湖區瑞光路 76 巷 65 號 1 樓

秀威資訊科技股份有限公司 　　收

BOD 數位出版事業部

⋯⋯⋯⋯⋯⋯⋯⋯⋯⋯⋯⋯⋯⋯⋯⋯⋯⋯⋯⋯⋯⋯

（請沿線對折寄回，謝謝！）

姓　　名：＿＿＿＿＿＿＿＿　年齡：＿＿＿＿　性別：□女　□男

郵遞區號：□□□□□

地　　址：＿＿＿＿＿＿＿＿＿＿＿＿＿＿＿＿＿＿＿＿＿＿

聯絡電話：(日) ＿＿＿＿＿＿＿＿＿＿ (夜) ＿＿＿＿＿＿＿＿＿

E-mail：＿＿＿＿＿＿＿＿＿＿＿＿＿＿＿＿＿＿＿＿＿＿